全国职业教育学前教育专业"十三五"规划教材

乐理视唱 5 和声基础

主 编	刘华强	黄 蔚		
副主编	刘 畅	王 瑛	王 婷	高芳梅
	童周坤	李延军	张利军	汪宇飞
参 编	胡 沙	汝晓清	何孟甜	吴德庆
	姜 凤	伏丽娟		

华中科技大学出版社
http://www.hustp.com
中国·武汉

图书在版编目(CIP)数据

乐理视唱与和声基础/刘华强，黄蔚 主编. —武汉：华中科技大学出版社，2013.9（2022.11重印）
ISBN 978-7-5609-9204-4

Ⅰ.①乐… Ⅱ.①刘… ②黄… Ⅲ.①基本乐理-高等职业教育-教材 ②视唱-高等职业教育-教材 Ⅳ.J613

中国版本图书馆 CIP 数据核字（2013）145475号

乐理视唱与和声基础

刘华强 黄蔚 主编

策划编辑：袁 冲 韩大才
责任编辑：何 赟
封面设计：刘 卉
责任校对：刘 竣
责任监印：张正林
出版发行：华中科技大学出版社（中国·武汉） 电话：(027)81321913
　　　　　武汉市东湖新技术开发区华工科技园 邮编：430223
录　排：谦谦音乐工作室
印　刷：武汉市籍缘印刷厂
开　本：880 mm×1230 mm　1/16
印　张：12.75
字　数：421 千字
版　次：2022年11月第1版第9次印刷
定　价：35.00 元

本书若有印装质量问题，请向出版社营销中心调换
全国免费服务热线：400-6679-118　竭诚为您服务
版权所有　侵权必究

全国职业教育学前教育专业"十三五"规划教材

编 委 会

顾 问：

蔡迎旗（华中师范大学教育学院副院长、世界学前教育组织（OMEP）中国委员兼副秘书长、教育部"国培计划"首批专家、中国学前教育研究会常务理事和学术委员、中国学前教育学会湖北省学前教育专业委员会副理事长兼学术委员会主任）

主任委员（排名不分先后）：

卓　萍（武汉城市职业学院学前教育学院院长　学前教育研究所所长）

郑传芹（郧阳师范高等专科学校教育系主任　学前教育研究中心主任）

副主任委员（排名不分先后）：

方　帆　李亚伟　李　波　李俊生　李　娅　金东波　汤晓宁　邹琳玲　周立峰

委　员（排名不分先后）：

张雪萍　崔庆华　周勤慧　罗智梅　杨　梅　康　琳　于　娜　李晓军　李　江　刘华强
刘普兰　熊承敏　熊　芬　郑航月　方　斌　彭　娟　曾跃霞　王　婷　詹文军　冯霞云
朱焕芝　夏小林　李博丽　邰　城

全案策划：

袁　冲　韩大才

前　言

本书以学前教育专业的专科和本科学生为编写对象，适合作为不同层次的非音乐院校的音乐基础理论教材。全书由乐理、视唱、和声基础三个部分组成，按照由简到繁、循序渐进的原则排序，同时兼顾了钢琴和声乐教学进度的需要。

本书内容突出基础性、实用性和趣味性，有别于音乐教育专业的需要。乐理部分剔除了不适用的内容，充实了常用的内容；增添的和声基础篇，满足了实践中对和声的基本需求。整合后的音乐基础理论深入浅出，通俗易懂，更具有针对性。

视唱部分保留了部分经典的视唱曲，引入了现代通俗音乐中雅俗共赏的作品，并从中国民族音乐中的儿歌、民歌、乐曲、戏曲音乐，特别是湖北风格的民歌中，精选脍炙人口的旋律作为更新内容。选入的这些已经传唱了几代人的优秀歌曲，既传承了历史的音乐经典，又唤醒和强化了我们儿时的音乐记忆，是不同时代音乐精华的荟萃。

视唱有五线谱、简谱和看谱唱词，曲目不尽相同。考虑课时的因素，五线谱以无升降号调和一个升降号调的练习为主要内容，在此基础上扩展至二个、三个升降号调，不做深入介绍。鉴于我国音乐教育的大环境和专业要求，唱名法宜采用固定唱名法与首调唱名法并重的方式。

书中的谱例涉及范围较大，我们尽可能选择权威的原始版本，并与正版录音反复比对，相互印证。对谱例的出处、内容及各种标记，逐条进行仔细地检索、修正和确认，达到苛求的程度。在语言文字方面，力求行文字斟句酌，言简意赅，明确无误。简明扼要的表述，既给老师留有讲授的余地，也给学生更多的思考空间。

本书由武汉城市职业学院刘华强、黄蔚担任主编，参与本书编写的还有刘畅、王瑛、王婷、高芳梅、童周坤、李延军、张利军、汪宇飞等人。其中，第一章、第五章、第八章、第十七章由刘华强编写，第六章、第十六章由黄蔚编写，第九章由刘畅编写，第十八章由王瑛编写，第十章、第十一章、第十二章由王婷编写，第四章、第十五章由高芳梅编写，第七章、第十三章由童周坤编写，第二章由李延军编写，第十四章由张利军编写，第三章由汪宇飞编写。参与本书编写的老师均具有丰富的教学实践和长期的理论研究经验，有许多独到的见解和创意。编写工作从启动到交稿，用了不到八个月的时间，虽然仓促，我们仍竭尽全力，完成了本书。不足之处，恭请指正。

本书在2013年9月出版后，经过两年的教学实践检验，根据专业老师和学生提出的建议，在第二次印刷之际，我们对乐理和视唱的部分内容做了修订，使内容更加合理、实用。

<div style="text-align:right">

编者

2015年7月

</div>

目 录

第一部分 乐理篇

第一章	音的长短	1
第二章	音的高低	8
第三章	节奏与节拍	15
第四章	常用记号、装饰音、音乐术语	21
第五章	调、调号、唱名法	28
第六章	音程	34
第七章	和弦	41
第八章	调式与调的关系	47
第九章	移调与译谱	55

第二部分 视唱篇

第十章 无调号各调式视唱

第一节　C大调及五声调式　　　　59

第二节　a小调及五声调式　　　　　79

第三节　二声部　　　　　　　　　　87

第十一章　一个升号调各调式视唱

第一节　G大调及五声调式　　　　89

第二节　e小调及五声调式　　　　97

第三节　二声部　　　　　　　　　103

第十二章　一个降号调各调式视唱

第一节　F大调及五声调式　　　　104

第二节　d小调及五声调式　　　　112

第三节　二声部　　　　　　　　　117

第十三章　两个升号调各调式视唱

第一节　D大调及五声调式　　　　119

第二节　b小调及五声调式　　　　126

第三节　二声部　　　　　　　　　130

第十四章　两个降号调各调式视唱

第一节　♭B大调及五声调式　　　131

第二节　g小调及五声调式　　　　136

第三节　二声部　　　　　　　　　140

第十五章　三个升降号调各调式视唱

- 第一节　A大调及五声调式　141
- 第二节　♯f小调及五声调式　143
- 第三节　♭E大调及五声调式　144
- 第四节　c小调及五声调式　146
- 第五节　二声部　147

第十六章　简谱视唱　149

第十七章　看谱唱词　163

第三部分　和声基础篇

第十八章　和声基础

- 第一节　四部和声记谱法　178
- 第二节　原位正三和弦的运用　180
- 第三节　转位正三和弦的运用　186
- 第四节　属七和弦　189
- 第五节　副三和弦　192

参考文献　195

第一部分 乐理篇

第一章

音的长短

音是组成音乐的基本材料，音的长短就是音的时值。

音有高低、长短、强弱、音色四种性质，分别取决于发音体振动的频率、振动的时间、振动的幅度和发音体的结构特性。

音乐中使用的有固定音高的音称为乐音。音乐中主要使用的是乐音，也会有限地使用噪音。

一、音符

音符是记录乐音及其时值长短的符号。

我国普遍使用的是简谱和五线谱。简谱又称数字谱，以阿拉伯数字"**1、2、3、4、5、6、7**"作为基本音符，分别唱成"do、re、mi、fa、sol、la、si"。

在简谱中，以四分音符为基本时值。标记在基本音符右边的短横线称增时线，用来增加音符的时值，增时线越多，音符的时值越长。标记在音符下边的短横线称减时线，用来减少音符的时值，减时线越多，音符的时值越短。

在五线谱中，音符可由符头、符干、符尾三部分组成。符头有空心和实心之分，有的音符仅有符头，有的音符只有符头和符干，有的音符不仅有符头，还有符干和符尾。符尾具有减时作用，符尾越多，音符的时值越短。

音符分为单纯音符和附点音符两类。

音符在五线谱和简谱中的记法与时值。

例 1-1

名　　称	五线谱记法	简谱记法	时值（以四分音符为一拍）
全音符	o	5 − − −	四　拍
二分音符	♩	5 −	二　拍
四分音符	♩	5	一　拍
八分音符	♪	5̲	半　拍
十六分音符	♬	5̳	四分之一拍

二、音符的写法

（1）五线谱中音符的写法，有印刷体和手写体两种。出版物上使用的是印刷体，音符和记号粗细有别，手写体则按笔画写出即可。

（2）符头的大小以占满一个间为好，由于五线谱中的音高是以符头为准，所以符头的位置必须准确，不能写在线与间模棱两可的位置。

（3）符干的长度相当于一个八度的音程距离。

（4）符头在第三线以上的，符干写在符头的左下方；符头在第三线以下的，符干写在符头的右上方；符头在第三线的，符干写在符头的左下方或右上方均可，根据多数音符的符干方向而定。

例 1-2

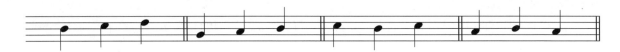

（5）一条符干上若有两个相邻的符头时，两个符头需要错开写，低音在左，高音在右，呈左低右高的形状。

例 1-3

（6）独立音符的符尾，无论符干向上或向下，都呈弧线写在符干的右边。符干朝上时，符尾向下弯曲，符干朝下时，符尾向上弯曲。

例 1-4

（7）当一拍内有两个或两个以上带有符尾的音符时，用横线或斜线代替符尾连接音符。单位拍的符干朝向应当统一，以离第三线较远的那个音为准。

例 1-5

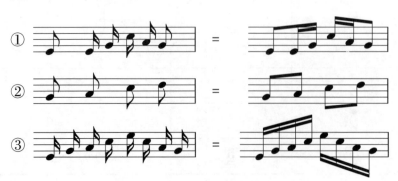

(8) 把两个声部记在一行五线谱上时，高声部的符干朝上，低声部的符干朝下。若两个声部的节奏相同，符干可以分开标记，也可以共用一条符干。若两个声部的音高、节奏和时值相同，可在音符的左下方和右上方同时写上两条符干，表示两个声部共用这些音。

例 1-6

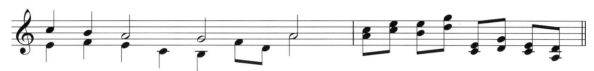

三、附点

标记在音符右边的小圆点称为附点。附点的作用是增加该音符时值的一半，带有附点的音符称为附点音符。带有附点的四分音符，称为附点四分音符；带有附点的八分音符，称为附点八分音符，等等。

在五线谱中，谱表中的五条线及上下加线，均不能标记附点，附点只能标记在间内。若音符的符头不在间内而是在线上，附点则标记在符头右上方的间内。

在简谱中，附点标记在音符的右边。

例 1-7

各种附点音符

名　　称	五线谱记法	简谱记法	时　值
附点全音符	𝅝·	╱	𝅝 + 𝅗𝅥
附点二分音符	𝅗𝅥·	╱	𝅗𝅥 + ♩
附点四分音符	♩·	5·	♩ + ♪
附点八分音符	♪·	5·	♪ + 𝅘𝅥𝅯
附点十六分音符	𝅘𝅥𝅯·	5·̲	𝅘𝅥𝅯 + 𝅘𝅥𝅰

各种附点休止符

名　　称	五线谱记法	简谱记法	时　值
附点全休止符	𝄻·	╱	𝄻 + 𝄼
附点二分休止符	𝄼·	╱	𝄼 + 𝄽
附点四分休止符	𝄽·	0·	𝄽 + 𝄾
附点八分休止符	𝄾·	0·̲	𝄾 + 𝄿
附点十六分休止符	𝄿·	0·̳	𝄿 + 𝅀

四、休止符

音乐进行中短暂的中断称为休止，记录休止的符号称为休止符。

休止符在五线谱与简谱中的写法及时值对照。

例 1-8

名　称	全休止符	二分休止符	四分休止符	八分休止符	十六分休止符
五线谱写法					
简谱写法	0 0 0 0	0 0	0	0̲	0̲̲
时值（以四分休止符为一拍）	四拍	二拍	一拍	半拍	四分之一拍

在五线谱中，无论什么拍子，凡是整小节的休止，都可用全休止符表示。

例 1-9

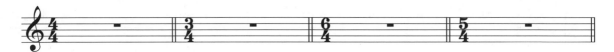

五、音符时值的划分

（1）音符时值的划分有基本划分和特殊划分两种。一个音符的时值，呈偶数按几何倍数细分下去，是音符的基本划分。

例 1-10

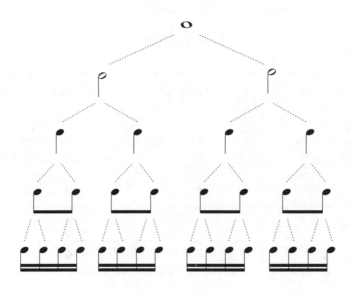

(2) 当音符时值的划分与基本划分不一致时，是音符的特殊划分。特殊划分用连音符表示，有三连音、五连音、六连音、七连音等，常见的是三连音。

例 1-11

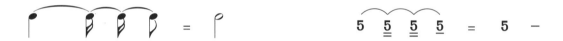

六、增时记号

（1）连线。连接两个以上音高相同的音的弧线，也称延音线。标有连线的音，可以把它们的时值总和唱（奏）成一个音。休止符之间不用连线。

例 1-12

在五线谱中，连线标记在符头的方向；当一行五线谱上记有两个声部时，上方声部的连线向上弯曲，下方声部的连线向下弯曲。

在简谱中，连线只能标记在音符的上方。

例 1-13

连接两个以上音高不同的音的弧线，也称圆滑线，表示连贯的演奏（唱）。音乐中需要连贯表现的音、歌曲中的一字多音等，均需标记连线。

（2）延长记号。标记在音符的上方或下方，以及休止符上方的记号。标有延长记号的音符和休止符，其时值可以根据音乐的需要延长，一般情况下延长该音符或休止符时值的一倍。

标记在小节线上方的延长记号，表示两小节之间短暂的休止，其时值的长短根据需要而定。

例 1-14

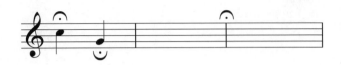

（一）写出下列音符与休止符的名称。

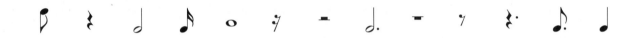

（二）填空。

1个 𝅗𝅥 = 2个（　　　）；　　　　2个 𝅘𝅥 = 8个（　　　）；

8个 𝅘𝅥𝅮 = 2个（　　　）；　　　　4个 𝅘𝅥𝅯 = 1个（　　　）；

2个 𝄽 = 4个（　　　）；　　　　6个 𝄾 = 3个（　　　）。

（三）用连接符尾的方法把下列音符加以组合。

① 每组等于一个四分音符。

② 每组等于一个附点四分音符。

（四）写出等于下列音符时值的三连音。

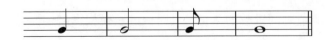

(五)用一个音符代替下列各组音符的时值总和。

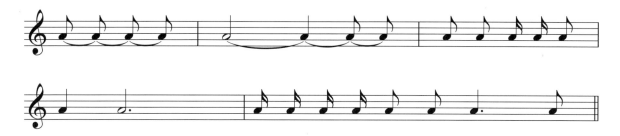

(六)用一个附点音符代替下列各组音符的时值总和。

第二章
音的高低

一、乐音体系及其延伸

1. 乐音体系

音乐中使用的有固定音高的音的总和,称为乐音体系。

2. 音列

乐音体系中的音,按照高低次序排列起来称为音列。

3. 音级

乐音体系中的各个音称为音级。音级分为基本音级和变化音级。

基本音级:在乐音体系中,C、D、E、F、G、A、B七个具有独立名称的音级。

变化音级:基本音级被升高或降低以后的音级。

4. 音阶

调式中的音,按照音的高低顺序,从主音到相邻八度的主音依序排列。由低到高的排列称为上行音阶,由高到低的排列称为下行音阶。

5. 音名和唱名

基本音级有两种名称,一种为音名,一种为唱名。在五线谱和钢琴键盘上,各个音名的位置固定不变。

例 2-1(见右图)

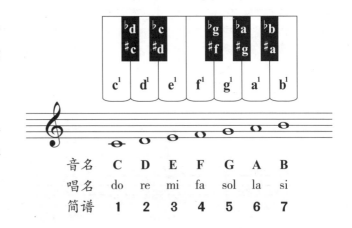

二、音列分组

钢琴上88个高低不同的音,是乐音体系中所有音的总和,其中52个白键循环重复七个基本音级。

为区分音名相同而音高不同的音,把音列中的音分成音组,从C音到B音之间的七个音为一个音组。每个音组都有它的名称,处在音列中央的音组称为小字一组,音组中的音级用小写字母,并在字母的右上方标记数字1。标准音A和中央C,都在小字一组。

音区比小字一组高的音组依次是小字二组至小字五组,它们的音级用小写字母,并在字母的右上方标记音组的数字。音区比小字一组低的音组是小字组,小字组的小写字母没有数字标记。

音区比小字组低的音组依次是大字组、大字一组和大字二组,大字组的大写字母没有数字标记。大字一组和大字二组的音级用大写字母,并在字母的右下方标记数字1和2。

例 2-2

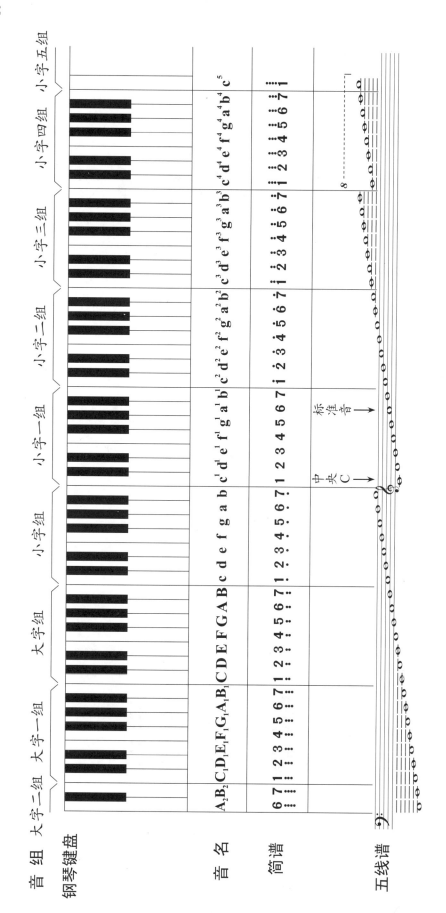

三、半音、全音

音列中的七个基本音级是循环重复的,第一级音与第八级音构成八度关系,音名相同但音高不同。一个八度内有12个音,相邻两音的音高关系为半音,两个半音的音高关系为全音。

例 2-3

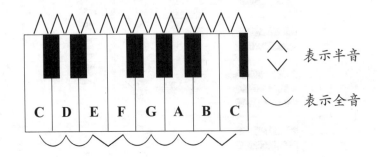

上图七个基本音级中,除E与F、B与C的音高关系为半音外,其余各相邻音级的音高关系均为全音。

四、变音、等音

1. 变音

基本音级的升高或降低,称为变化音级,简称变音。标明变音的记号称为变音记号。变音记号标记在音符的左边,与音符相同高度的位置。变音记号有下面五种。

① 升记号"♯",表示升高半音。

② 降记号"♭",表示降低半音。

③ 还原记号"♮",表示取消升记号或降记号。

④ 重升记号"×",表示两次升高半音,即升高一个全音。

⑤ 重降记号"♭♭",表示两次降低半音,即降低一个全音。

所有的临时变音记号,只对本小节内的相同音级有效。

2. 等音

音高相同,但记法、名称、意义不同的音称为等音,又称同音异名。

例 2-4

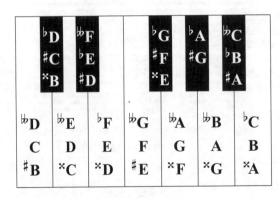

除♭A、♯G只有一个等音外,其他音级都有两个等音。

五、五线谱

1. 五线谱

五线谱是用五条平行横线来记录音高的，它的每一条线和每一个间都有固定的名称。

例 2-5

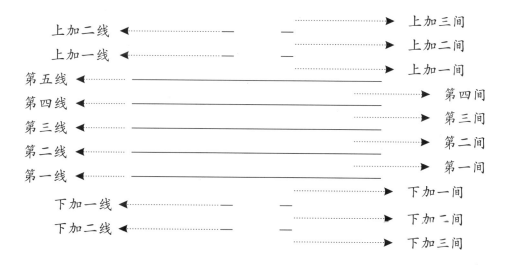

记录音高的五条平行横线称为谱表。谱表的五条线和四个间只能记录九个音级，为了记录更高或更低的音级，可采用在谱表上方和下方临时添加短横线的方法。

谱表上方的加线，由下往上排序，依序称为上加一线、上加二线、上加三线等。

谱表下方的加线，由上往下排序，依序称为下加一线、下加二线、下加三线等。两线之间的位置，分别称为上加一间或下加一间，等等。

例 2-6

加线的间距应与五条基本线的间距相等，加线的数量在理论上并无限定，但为方便读谱，上、下加线一般都不超过三条。为了避免加线与五条基本线混淆，相邻两音的加线不能连接。

例 2-7

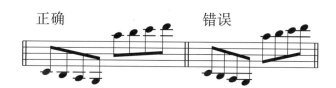

2. 谱号

谱号是用来确定谱表上各音高度的符号，它写在谱表的左端，常用的谱号有高音谱号和低音谱号两种。

（1）高音谱号又称 G 谱号，其中心在第二线，确定小字一组 g 音的位置。

例 2-8

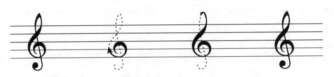

（2）低音谱号又称 F 谱号，其中心在第四线，确定小字组 f 音的位置。

例 2-9

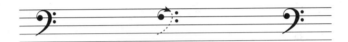

从谱号可以推算出谱表的线上和间内的各个音级。

3. 谱表

标有高音谱号的谱表，称为高音谱表或 G 谱表；标有低音谱号的谱表，称为低音谱表或 F 谱表。把高音谱表和低音谱表用垂直线和花括号连接起来，称为大谱表。

钢琴、手风琴、电子琴等乐器的乐谱，用花括号的大谱表。

例 2-10

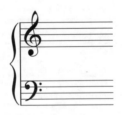

合唱、合奏通常用直括号的大谱表。

例 2-11

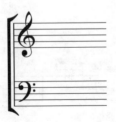

用直线将独唱、独奏声部使用的谱表与伴奏乐器使用的大谱表组合起来,称为联合谱表。

例 2-12

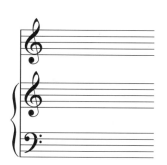

独唱或独奏

钢琴或手风琴伴奏

（一）在键盘上写出七个基本音级的音名及唱名。

（二）用全音或半音记号,标记下列各音之间的音高距离。

① C D E F G A B C

② A B C D E F G A

（三）写出下列音的所有等音。

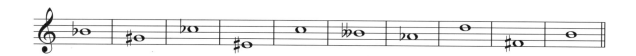

（四）在每个音的下方标出音名及组别，并在钢琴上弹奏。

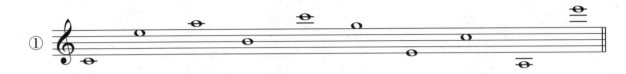

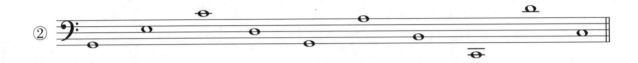

（五）把下列不同组别的音名，用全音符标记在大谱表中。

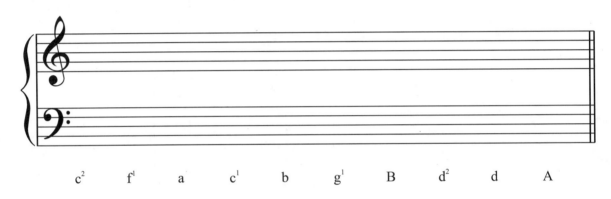

c^2 f^1 a c^1 b g^1 B d^2 d A

第三章
节奏与节拍

一、节奏、节拍

1. 节奏

音乐中长短相同或不同的音,有规律地组织在一起,称为节奏。

音乐的三大要素是节奏、旋律、和声,节奏排在首位。旋律与和声不能没有节奏,但节奏可以独立存在。

2. 节拍

音乐中强拍与弱拍有规律地交替出现,称为节拍。

节奏是指音的长短关系,节拍是指音的强弱交替规律。两者是相互渗透和并存的关系,在音乐中具有重要的组织作用。

具有典型意义的节奏,称为节奏型,也称音型。节奏型在表现音乐风格、塑造音乐形象等方面具有非常"直观"的作用。节奏型不仅体现在旋律之中,也体现在伴奏之中。节奏型可以表明某种音乐类型,如进行曲、圆舞曲、玛祖卡、探戈、伦巴、桑巴等。在中国的民族音乐中,存在着丰富的、具有地域色彩和民族个性的节奏型。

二、拍子、小节、拍号

1. 拍子

用不同时值的单纯音符表示节拍的单位称拍,相对较强的拍称强拍,相对较弱的拍称弱拍,将拍按照强弱规律组织起来称为拍子。

2. 小节

在乐谱中,强拍与弱拍的组合周期用一条垂直线"|"分隔,称为小节线,记在强拍的前面。两条小节线之间的部分,称为小节。通常乐谱开始处和每一行的开始处不划小节线。乐谱终止小节右边的双纵线称为终止记号。

例 3-1

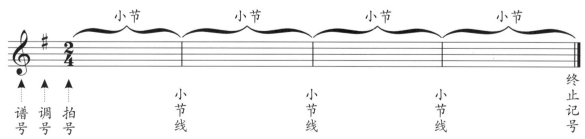

3. 拍号

表示拍子的记号称为拍号。拍号用分数形式标记，分母表示以几分音符为一拍，分子表示一小节有几拍。拍号的读法是先读分母，再读分子，应读作几几拍，而不是几分之几拍。

例 3-2

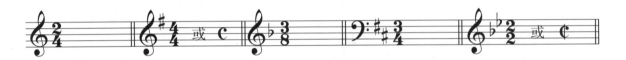

$\frac{2}{4}$ 表示以四分音符为一拍，每小节二拍。

$\frac{6}{8}$ 表示以八分音符为一拍，每小节六拍。

拍号在五线谱中，常用"C"表示四四拍，"₡"表示二二拍。拍号写在谱号和调号的右边。拍号中的横线用第三线代替，不再另写。

例 3-3

三、拍子的种类

1. 单拍子

每小节只有一个强拍的称为单拍子，常见的有 $\frac{2}{4}$、$\frac{3}{4}$、$\frac{3}{8}$ 等。

2. 复拍子

每小节由两个以上的强拍或两个以上同类型单拍子组成，常见的有 $\frac{4}{4}$、$\frac{6}{8}$ 等。

3. 混合拍子

每小节由两个以上不同类型的单拍子组成。每种混合拍子的单拍子组合，都有两种以上的拍子类型，常见的有 $\frac{2}{4}+\frac{3}{4}$、$\frac{3}{4}+\frac{2}{4}$ 组成的 $\frac{5}{4}$ 拍，$\frac{2}{4}+\frac{2}{4}+\frac{3}{4}$、$\frac{3}{4}+\frac{2}{4}+\frac{2}{4}$ 组成的 $\frac{7}{4}$ 拍等。

4. 变拍子

不同类型的拍子交替出现或先后出现称为变拍子。

5. 散拍子

不受固定节拍限制，速度比较自由的拍子称为散拍子，也称自由拍子。散拍子不用拍号，以"散"字笔画的前三划"サ"为标记，或用"自由地"表示。演奏演唱时，用适宜的时值、强弱和速度诠释音乐作品。

常用拍子的种类、含义和强弱规律。

例 3-4

种类	拍号	含义	强弱规律
单拍子	2/4	每小节二拍 / 以四分音符为一拍	强 弱
单拍子	3/4	每小节三拍 / 以四分音符为一拍	强 弱 弱
单拍子	3/8	每小节三拍 / 以八分音符为一拍	强 弱 弱
复拍子	4/4	每小节四拍 / 以四分音符为一拍	强 弱 次强 弱
复拍子	6/8	每小节六拍 / 以八分音符为一拍	强 弱 弱 次强 弱 弱
混合拍子	5/4 (2/4+3/4)	每小节五拍 / 以四分音符为一拍	强 弱 次强 弱 弱
混合拍子	7/4 (3/4+2/4+2/4)	每小节七拍 / 以四分音符为一拍	强 弱 弱 次强 弱 次强 弱
变拍子	2/4 3/4	二拍子与三拍子交替 / 以四分音符为一拍	强 弱 ∣ 强 弱 弱
散拍子	ϗ	自由拍子	演奏（唱）者自由处理

常用指挥图式

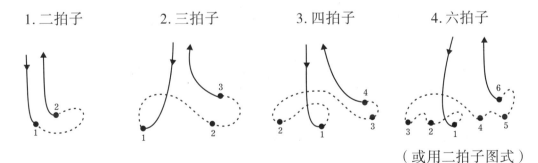

1. 二拍子　　2. 三拍子　　3. 四拍子　　4. 六拍子

（或用二拍子图式）

四、切分音

一个音从弱拍或弱位开始，持续到下一个强拍或强位，称为切分音。切分音的重音从强拍转移到弱拍，改变了节拍的强弱规律，形成切分重音，具有较强的动力性。

无论强拍或弱拍，把一拍均分为两个半拍，前半拍为强位，后半拍为弱位。

例 3-5

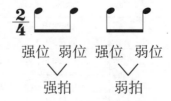

单位拍之内或一小节之内的切分音,用一个音符记谱。

例 3-6

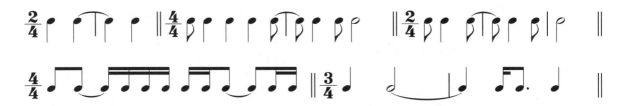

跨单位拍或跨小节的切分音,用两个音符记谱,并用连线连接。

例 3-7

五、弱起小节

从弱拍或强拍的弱位开始的小节,称为弱起小节。弱起小节和结束小节不是完整的小节,称为不完全小节。起始处的弱起小节与结束小节内音的时值相加,构成完整小节,等于该拍号规定的时值。计算乐谱的小节数,从完整小节开始。

例 3-8

六、音值组合法

音值组合法是按单位拍组织不同时值音符的方法。

1. 单拍子的音值组合法

(1) 以四分音符为单位拍。

(2) 以八分音符为单位拍。

(3) 休止符的组合。

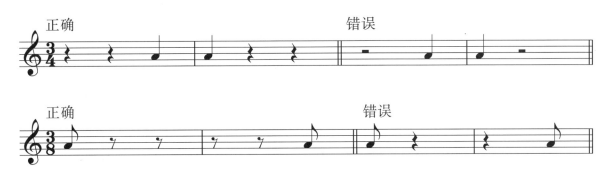

2. 复拍子的音值组合法

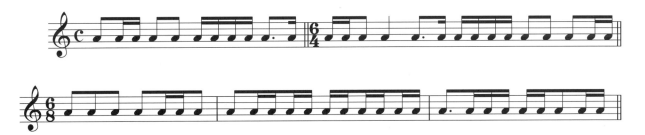

（一）为下列节拍加上拍号。

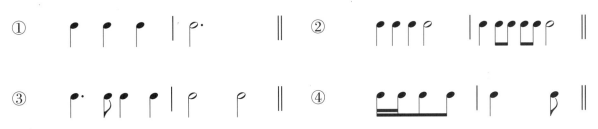

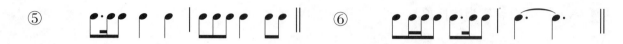

(二)正确写出下列切分音。

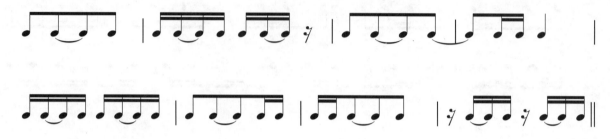

(三)正确组合下列各例,并添加小节线。

① 3/4 ...

② 6/8 ...

③ 2/4 ...

④ 3/8 ...

⑤ 4/4 ...

(四)改正下例中不正确的音值组合。

3/4 ... ‖ 2/4 ... ‖ 4/4 ... ‖ 6/8 ...

(五)选择分析弱起小节的歌曲和视唱曲各一首。

第四章
常用记号、装饰音、音乐术语

一、常用记号

1. 力度记号

力度记号是标记乐谱中音的强弱程度的记号。

例 4-1

常用的力度记号

标记（缩写）	中　文	标记（缩写）	中　文
mf	中强	*mp*	中弱
f	强	*p*	弱
ff	很强	*pp*	很弱
fff	极强	*ppp*	极弱
sf	特强	*fp*	强后即弱
Cresc. 或 ＜	渐强	dim. 或 ＞	渐弱

2. 反复记号

反复记号是标记乐谱中部分重复或全部重复的记号。

例 4-2

常用反复记号的种类、记法和作用

种　类	记　法	作　用
反复记号	‖: ｜ :‖: ｜ :‖	表示记号内的曲调需要反复。若从头反复时，前面的‖:记号可省略
反复跳越记号	⌐1.2.¬ ⌐3.¬ ｜ :‖ ｜	表示一、二遍反复时用 ⌐1.2.¬ :‖ ⌐3.¬ 接
从头反复记号	｜ ⌒ ｜ ‖ 　　Fine　　D.C.	*D.C.* 表示从头反复，至Fine或‖处终止
从𝄋反复记号	｜ 𝄋 ｜ ⌒ ｜ ‖ 　　　　Fine　D.S.	*D.S.* 表示从𝄋处反复，至Fine或‖处终止
自由反复记号	⌐o o¬	表示记号内的曲调可自由反复

3. 演奏法记号

演奏发记号是标记乐谱中演奏演唱方法的记号。

例 4-3

名称	记法	唱（奏）法
连音线	5 — \| 5 —	连音线内同音时值相加
圆滑线	5 1̇ 6 5 \| 6 5 2 3 \| 1· 6 \| 1 0 \|	圆滑线内的音需连贯唱（奏）
顿音记号 （断音） （跳音）	▼音符 / •音符 / ⸱音符 ⸱音符 简谱中用▼或▽，不用圆点	（音值缩短约 $\frac{3}{4}$） （音值缩短约 $\frac{1}{2}$） （音值缩短约 $\frac{1}{4}$）
保持音记号	6̄ 5̄ \| 3̄ 5̄ \|	时值要唱（奏）得充分
延长记号	⌢音符 ⌢休止符 ⌢小节线	自由延长 自由休止 休止片刻
换气记号	5 6·5 \| 3· ∨ 5 \| 2 23 21 \| 5 — \|	表示在"∨"处换气或分句

4. 八度记号

八度记号是移动八度与重复八度的记号。

例 4-4

记法	位置	奏法
8-------⌐	音符上方	移高八度
8-------⌐	音符下方	移低八度
con 8-------⌐	音符上方	与高八度音同奏
con 8-------⌐	音符下方	与低八度音同奏

二、装饰音

用来装饰美化旋律的小音符或特殊符号称为装饰音。

常用装饰音的名称、记法和唱（奏）法。

1. 简谱

例 4-5

名　称		记　法	唱（奏）法
倚音	前倚音	⁷í	7 í· 或 7 í··
		⁷²í	7 2 í·
		⁵⁶⁷í	5 6 7 í·
	后倚音	í － ²íí	í· 2̇ í
波音	上波音	~í 或 ~~í	í 2̇ í· 或 í 2̇ í 2̇ í
		♭~í	í ♭2̇ í·
	下波音	~í 或 ~~í	í 7 í· 或 í 7 í 7 í
		~~♯í₃	3 ♯2 3·
颤音		ᵗʳí	í 2̇ í 2̇ í 2̇ í 2̇
		⁷íᵗʳ － ²íí	7 í 2̇ í 2̇ í 2̇ í 2̇ í 2̇ í 2̇ í 7 í
回音	顺回音	∞í	2̇ í 7 í
	逆回音	∽₆	5 6 7 6
滑音	上滑音	3 ⁽í⁾ 或 3↗í	由 3 起滑至 í
		3↗ 或 3↗	由 3 起滑至何音未限制
	下滑音	í↘₃ 或 í↘₃	由 í 起滑至 3
		í↘ 或 í↘	由 í 起滑至何音未限制

2. 五线谱

例4-6

名　称		记　法	唱（奏）法
倚音	前倚音		
	后倚音		
波音	上波音		
	下波音		
颤音			
回音	顺回音		
	逆回音		
滑音	上滑音		由　起滑至
			由　起滑至何音未限制
	下滑音		由　起滑至
			由　起滑至何音未限制

三、音乐术语

1. 速度术语

音乐进行的快慢称为速度。速度术语分为两种：一种是基本速度术语，一种是变化速度术语。音乐的速度采用专有的术语来标记，国际上通用的是意大利文音乐术语。

基本速度术语。

例 4-7

速度术语		意　义	速　率 （每分钟拍数）	音　译
中　文	意大利文			
广　板	Largo	很　慢	♩=46	拉尔果
慢　板	Lento	很　慢	♩=52	兰妥
小广板	Larghetto	很　慢	♩=60	拉盖妥
行　板	Andante	行　速	♩=66	昂当太
小行板	Andantino	行　速	♩=69	昂当替诺
中　板	Moderato	中　速	♩=76-88	摩代拉妥
小快板	Allegretto	稍　快	♩=108	阿来格赖妥
快　板	Allegro	快　速	♩=132	阿赖格罗
速　板	Vivace	很　快	♩=160	维发财
急　板	Presto	急　速	♩=189	普赖斯妥

变化速度术语。

例 4-8

缩　写	原　文	意　义
Rit. 或 Ritard.	Ritardando	渐　慢
Accel.	Accelerando	渐　快
	A tempo 或 Timpo 1	回原速

2. 表情术语

例 4-9

常用的表情术语

意大利文	中 文
dolce	柔美地
cantabile	如歌地
espressivo	富有表情地
scherzando	诙谐地
maestoso	雄伟、庄严地
animato	生动活泼地
Leggiero	轻快地

习题四

（一）写出下列力度记号的含义。

mf　　*f*　　*mp*　　*p*　　*ff*　　*sf*　　*dim.*　　*Cresc.*

（二）写出下列反复记号的实际顺序。

①

②

（三）写出下例实际演奏效果。

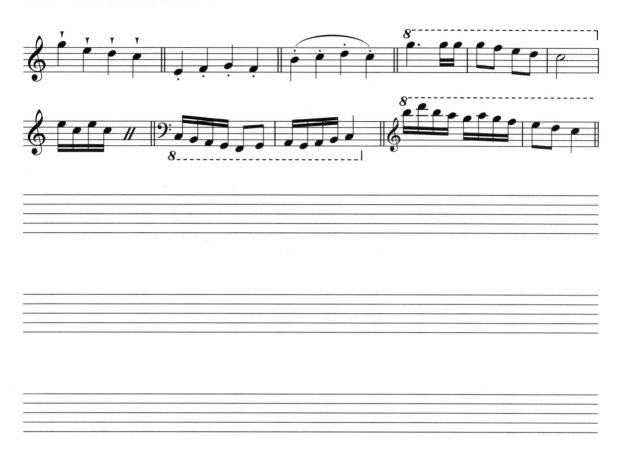

（四）用连线将下列中文与相对应的意大利文连接起来。

tr	渐慢
D.C.	从头反复至 Fine
Allegro	渐强
Moderato	特强
mp	快板
rit.	渐弱
sf	颤音
cresc.	中弱
dim.	中板

（五）在钢琴上弹奏本章内的各种装饰音。

第五章
调、调号、唱名法

一、调

调指调式中的主音高度和调式结构的总和。音列中的基本音级和变化音级都可以作为调式的主音，能够形成多种不同的调式。

二、调号

调号指用升号或降号来标明调的记号，标记在谱号的右边。在五线谱中，除C大调和a小调，以及C同宫调式以外，其他各调需用升号或降号来调整调式音阶中各音级之间的关系。

例 5-1

三、升号调

1. 升号调是指用升记号标记的各种调

升号调按照纯五度的关系向上排列。由C调开始，依次产生G、D、A、E、B、#F、#C七个升号调。为方便记忆，用唱名fa、do、sol、re、la、mi、si的顺序记写调号，还可以按七个调号的数字排序，不同的数字表示不同的调号。比如一个升号是G调，两个升号是D调，三个升号是A调，等等。

例 5-2

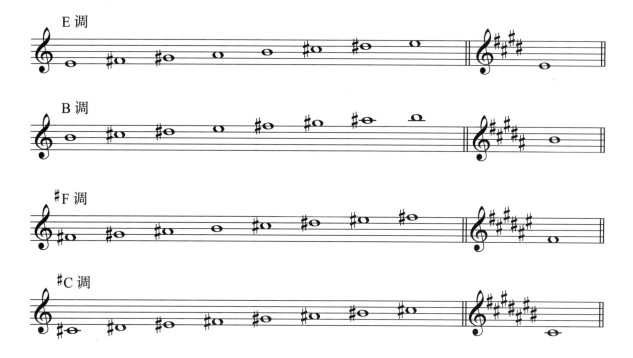

2. 升号调调号及主音在大谱表上的位置

例 5-3

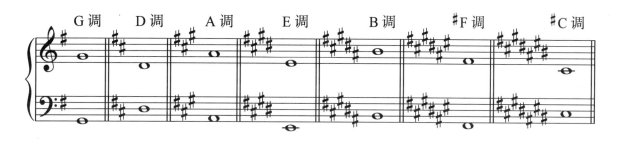

3. 升号调的识别方法

在一个以上升记号标记的升号调中,按升记号产生的顺序,最后一个升记号上方小二度位置的音名,即是该调的调名。

例 5-4

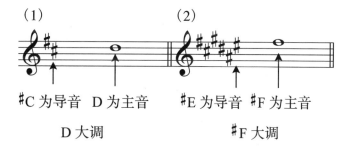

例5-4中(1)的调号由两个升记号组成,其最后一个升记号在C音上,C音升高半音后为♯C音。♯C音上方的小二度是D音,所以确认为D大调。

例5-4中（2）的调号由六个升记号组成，其最后一个升记号在E音上，E音升高半音后即是#E音。#E音上方的小二度是#F音，所以确认为#F大调。依此规律可找到其他升号调。

四、降号调

1.降号调是指用降记号标记的各种调。

降号调按照纯五度的关系向下排列。由C调开始，依次产生F、♭B、♭E、♭A、♭D、♭G、♭C七个降号调。为了便于记忆，可用唱名si、mi、la、re、sol、do、fa的顺序记写调号，还可以按七个调号的数字排序，不同的数字表示不同的调号，比如一个降号是F调，两个降号是♭B调，三个降号是♭E调，等等。

例 5-5

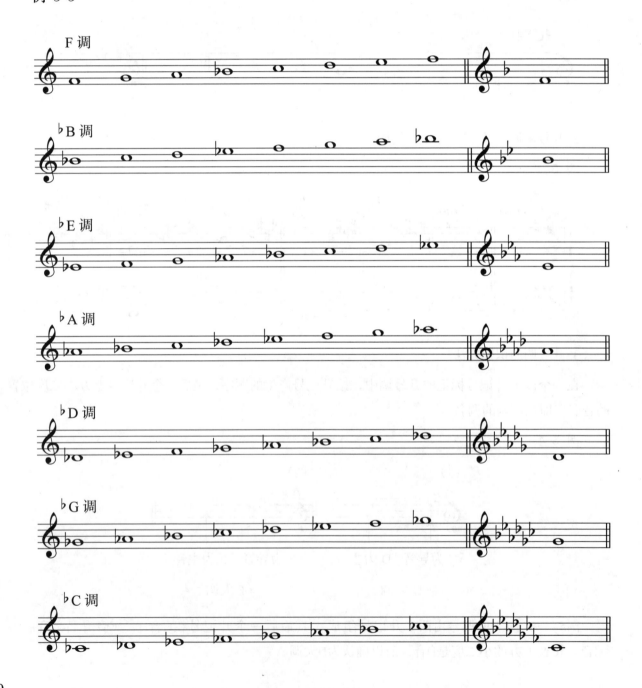

2. 降号调调号及主音在大谱表上的位置

例 5-6

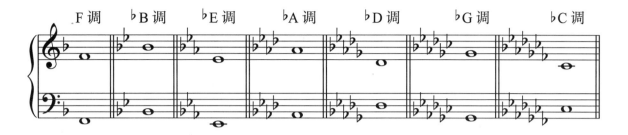

3. 降号调的识别方法

在两个以上降记号标记的降号调中，按降记号产生的顺序，倒数第二个降记号位置的音名，即是该调的调名。

例 5-7

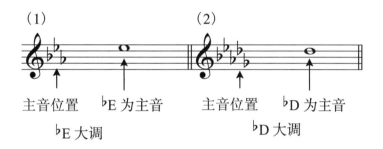

例5-7中（1）的调号由三个降记号组成，倒数第二个降记号所在位置的音名原为E音，E音降低半音后为♭E音，所以确认为♭E大调。

例5-7中（2）的调号由五个降记号组成，倒数第二个降记号所在位置的音名原为D音，D音降低半音后为♭D音，所以确认为♭D大调。依此规律可找到其他降号调。

五、唱名法

唱名法是用于视唱体系的术语，分为固定唱名法和首调唱名法两种。

1. 固定唱名法

不论什么调，其唱名都是固定的，都把五线谱上的C、D、E、F、G、A、B七个基本音级唱作do、re、mi、fa、sol、la、si。

例 5-8

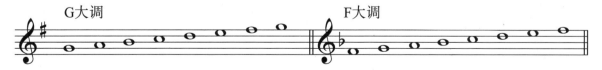

唱名：sol la si do re mi #fa sol　　　fa sol la ♭si do re mi fa

2. 首调唱名法

各个调的唱名不固定，依调的主音位置而定。首调唱名法把大调音阶的主音唱作do，小调音阶的主音唱作la。

在大调中，把C音唱作do的是C大调，把G音唱作do的是G大调，把F音唱作do的是F大调，等等。

在小调中，把A音唱作la的是a小调，把E音唱作la的是e小调，把D音唱作la的是d小调，等等。

例 5-9

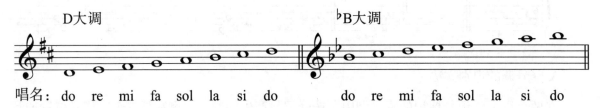

（一）什么是调、调号？

（二）识别升号调有什么规律？

（三）识别降号调有什么规律？

（四）根据调号写出调名，并标出主音位置。

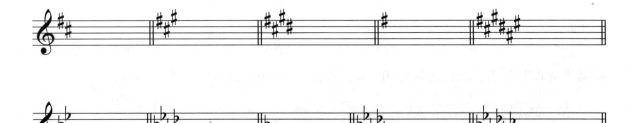

（五）根据调名写出调号，并标出主音位置。

（六）用首调唱名法标出下面旋律的唱名。

（七）用首调唱名法视唱下面的旋律。

第六章
音　程

在乐音体系中，两音之间的音高关系称为音程。音程分为旋律音程与和声音程两种类型。

一、旋律音程与和声音程

旋律音程是两个音先后发声，按先后次序记谱，分为上行、平行、下行三种。

和声音程是两个音同时发声，两个音上下叠置记谱。二度音程须错开记谱，低音在左、高音在右。

音程中较低的音称根音，较高的音称冠音。

例 6-1

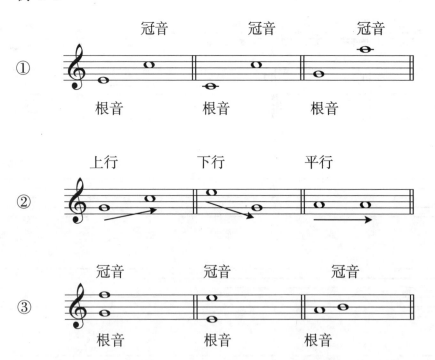

音程的读法：和声音程、上行旋律音程，都由根音读至冠音；平行、下行旋律音程，自左至右读出。

二、音程的级数与音数

音程中两个音的高低关系，根据音程的级数和音数确定。

1. 音程的级数

音程的级数也称为度数,两音之间包含几个音级(音名)就是几度。同一音级称为一度,相邻的两个音级称为二度,等等。

例 6-2

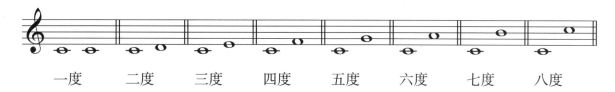

2. 音程的音数

音程的音数指音程中所包含全音半音的数目。级数相同的音程,音数可能不同,发出的音响会有差异。

下例是C大调和a小调音阶各音级之间的全音、半音关系。全音用"⌣"表示,音数为1,半音用"⋁"表示,音数为$\frac{1}{2}$。

例 6-3

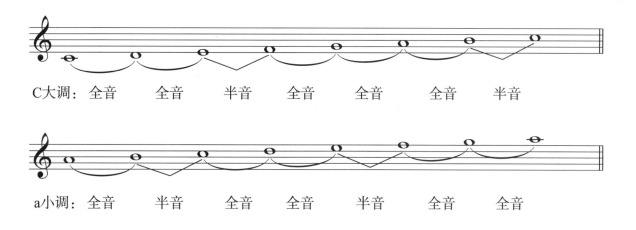

识别音程根据音程的级数和音数两个条件。以下是基本音级所构成的音程级数和音数。

例 6-4

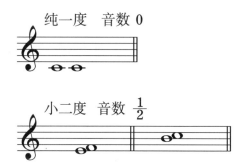

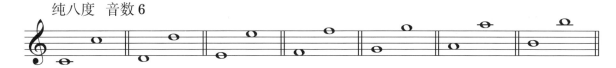

纯八度　音数6

以上音程的大、小、纯、增、减是音程的性质，音程性质的特征是：一、四、五、八度没大小，二、三、六、七度没有纯，增减音程全都有。

3.快速识别音程性质的方法

二度：两音之间为半音关系的是小二度，为全音关系的是大二度。

三度：两音之间含有半音关系的是小三度，不含有半音关系的是大三度。

六度：两音之间含有两个半音关系的是小六度，含有一个半音关系的是大六度。

七度：两音之间含有两个半音关系的是小七度，含有一个半音关系的是大七度。

四度：两音之间含有一个半音关系的是纯四度，不含有半音关系的是增四度。

五度：两音之间含有一个半音关系的是纯五度，含有两个半音关系的是减五度。

三、音程的扩大与缩小

音程的级数不变，记谱位置不变，通过变音记号达到扩大与缩小音程的目的。其方法是：

① 扩大音程，升高冠音或降低根音，或同时升高冠音和降低根音；

② 缩小音程，降低冠音或升高根音，或同时降低冠音和升高根音。

纯音程和大音程，增加半音后变为增音程；纯音程和小音程，减少半音后变为减音程。

增音程增加半音后变为倍增音程；减音程减少半音后变为倍减音程。倍增音程和倍减音程在音乐作品中十分少见，仅是理论上的逻辑延伸。

级数相同音数不同的各种音程关系。

例 6-5

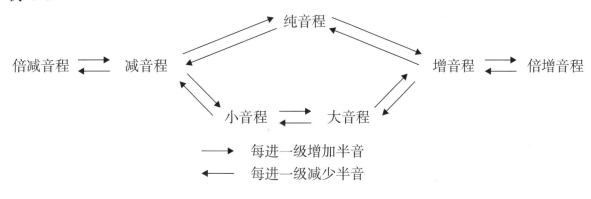

四、单音程与复音程

单音程指八度以内（含八度）的音程，复音程指超过八度的音程。

例 6-6

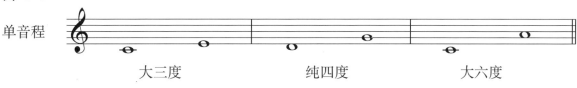

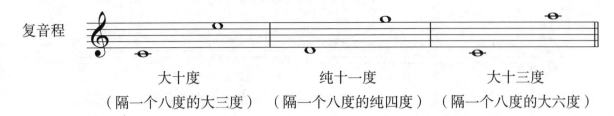

大十度	纯十一度	大十三度
（隔一个八度的大三度）	（隔一个八度的纯四度）	（隔一个八度的大六度）

复音程的性质与单音程的性质相同。复音程的名称根据所包含的度数确定，计算方法是单音程的度数加"七"。

五、协和音程与不协和音程

音程可分为协和音程与不协和音程。

（1）协和音程在音响上听起来融合、悦耳，有三种不同的协和程度。

① 极完全协和音程有纯一度和纯八度；

② 完全协和音程有纯四度和纯五度；

③ 不完全协和音程有大三度、小三度、大六度、小六度。

（2）不协和音程在音响上听起来不融合、较刺耳。

不协和音程包括大二度、小二度、大七度、小七度，所有增、减音程，倍增、倍减音程。

虽然音程的协和程度各不相同，但是在音乐的表现中都同等重要。音程之间的相互衬托和对比，能够更好地显示出各自的特性。这种协和与不协和的交替进行，是推动音乐发展的内在动力。

六、音程的转位

1. 音程的转位

音程的转位是把音程的根音和冠音互换位置，可以在一个八度内进行，也可以超过八度。可以移动冠音或根音，也可以根音、冠音一齐移动。

例 6-7

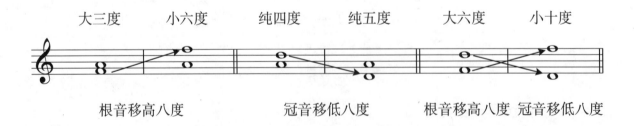

2. 音程转位后的变化

原位音程和转位音程的度数相加是九度，用九减去原位音程的度数，就是转位音程的度数。纯音程转位后仍是纯音程，性质不变；其他音程转位后，性质变为相反的音程。

协和音程转位后仍然是协和音程，不协和音程转位后仍然是不协和音程。

音程超过八度的转位后,单音程变为复音程,复音程变为单音程。

例 6-8

| 大三度 | 小十三度 | 纯十一度 | 纯五度 |

| 小六度 | 大三度 | 增四度 | 减五度 |

 习题六

(一)在一个八度内,纯音程、大音程、小音程分别有哪些?

(二)如何扩大和缩小音程?

(三)音程转位后有哪些变化?

(四)怎样快速识别音程?

(五)在钢琴上弹奏下列音程并说明其性质。

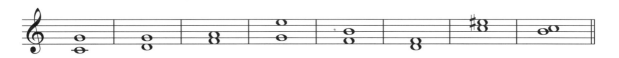

(六)以下列各音为根音,构成指定音程。

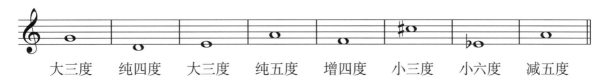

| 大三度 | 纯四度 | 大三度 | 纯五度 | 增四度 | 小三度 | 小六度 | 减五度 |

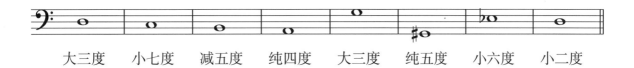

| 大三度 | 小七度 | 减五度 | 纯四度 | 大三度 | 纯五度 | 小六度 | 小二度 |

（七）改变下列小音程的冠音，使之成为增音程、减音程和大音程。

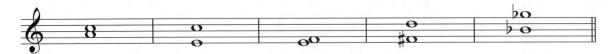

（八）将下列音程转位，并标明原位及转位后音程的名称。

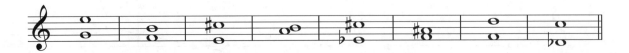

（九）将下列音程的冠音移高八度，标明原有音程和改变后的音程名称。

（十）标明下列音程的名称。

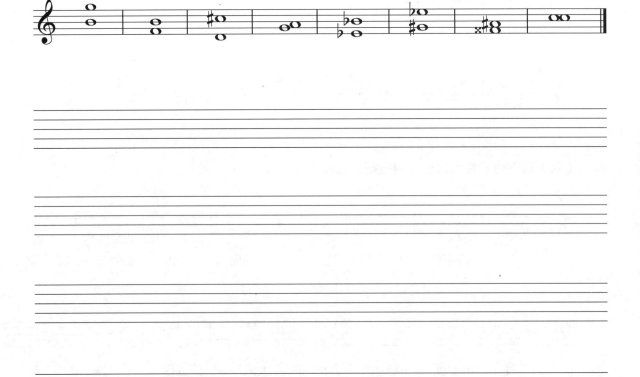

第七章

和 弦

一、三和弦

三个或三个以上的音,按照一定的音程关系叠置起来称为和弦。常见的是由三度关系叠置,在民族调式的和声中,也有按二度、三度、四度关系构成的和弦。本章讲述按三度关系叠置的和弦。

例 7-1

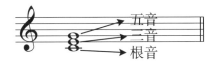

1. 三和弦的类别

三和弦是由三个音按照三度关系叠置而成。底部的音称为根音,另外两音根据与根音的音程关系,分别称为三音和五音。

(1) 大三和弦:自下而上由大三度和小三度组成,根音与五音是纯五度。

例 7-2

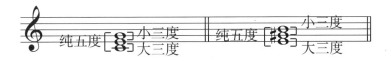

(2) 小三和弦:自下而上由小三度和大三度组成,根音与五音是纯五度。

例 7-3

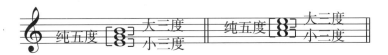

(3) 增三和弦:自下而上由大三度和大三度组成,根音与五音是增五度。

例 7-4

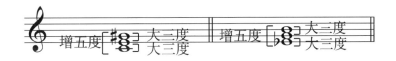

④减三和弦：自下而上由小三度和小三度组成，根音与五音是减五度。

例 7-5

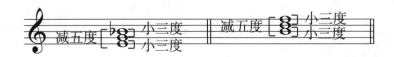

2. 三和弦的特性

大三和弦与小三和弦，因为构成的音程是协和音程，所以这两种和弦属于协和和弦。大三和弦听起来明亮、有力，小三和弦听起来暗淡、柔和。这两种和弦在音乐中被普遍使用。

增三和弦与减三和弦，因为构成的音程是不协和音程，所以这两种和弦属于不协和和弦。由于含有不协和的增五度和减五度音程，在听觉上增三和弦具有向外扩张的倾向，减三和弦具有向内收缩的倾向。这两种和弦在音乐中相对使用较少。

二、大、小调式中的和弦

1. 三和弦在调式中的名称、标记和类别

例 7-6

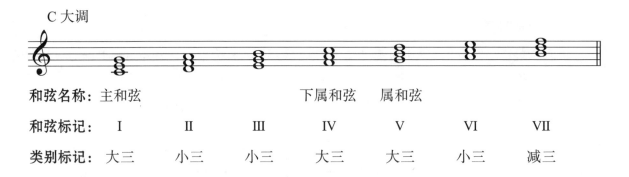

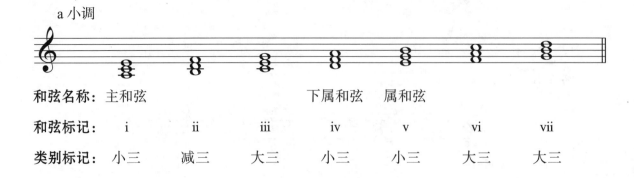

2. 正三和弦与副三和弦

在大、小调式中，Ⅰ、Ⅳ、Ⅴ级音为正音级，以正音级为根音构成的三和弦称为正三和弦。分别把Ⅰ称为主和弦，把Ⅳ称为下属和弦，把Ⅴ称为属和弦。正三和弦是常用和弦，在调式与和声的功能上具有重要作用。

例 7-7

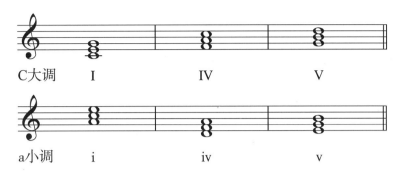

为歌曲编配和弦伴奏时，无论大小调式，应首选正三和弦。

正音级以外的 Ⅱ、Ⅲ、Ⅵ、Ⅶ级音为副音级，以副音级为根音构成的三和弦称为副三和弦。

例 7-8

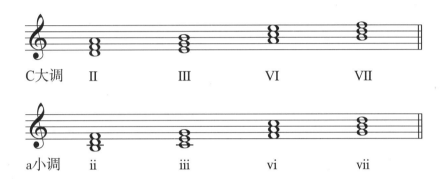

3. 三和弦的转位

三和弦最下方的位置称为低音位置，处在低音位置的音称为低音。当三和弦的根音处在低音位置时，是原位三和弦；当三音或五音处在低音位置时，是转位三和弦。和弦转位以后，原有的根音、三音、五音名称不变。

三和弦有两种转位。第一转位是把原位和弦的三音作为低音，转位后的低音与根音构成六度关系，称为六和弦，用数字"6"标记。

例 7-9

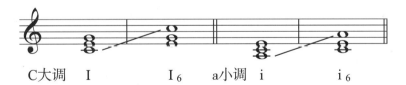

第二转位是把原位和弦的五音作为低音，转位后的五音与根音构成四度、与三音构成六度关系，称为四六和弦，用数字"6_4"标记。

例 7-10

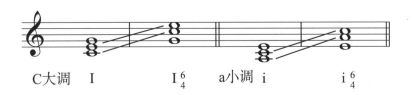

三、七和弦

七和弦是由四个音按照三度关系叠置而成，从低到高依次叫做根音、三音、五音和七音。七和弦因根音与七音的七度音程关系而得名。所有的七和弦都是不协和和弦。

例 7-11

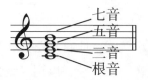

1. 常用七和弦的类别

大小七和弦：以大三和弦为基础，根音与七音为小七度。

例 7-12

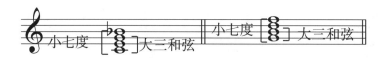

小小七和弦：以小三和弦为基础，根音与七音为小七度。

例 7-13

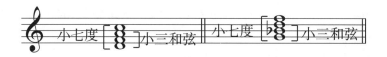

减小七和弦：以减三和弦为基础，根音与七音为小七度。

例 7-14

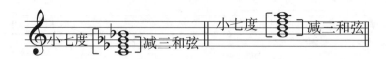

减减七和弦：以减三和弦为基础，根音与七音为减七度。

例 7-15

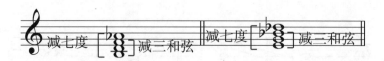

以上各例七和弦的名称，首字表示三和弦的类别，后面的字表示根音到七音的关系。

2. 七和弦的转位

第一转位：以和弦的三音作为低音，称为五六和弦，用数字"$\frac{6}{5}$"表示；

第二转位：以和弦的五音作为低音，称为三四和弦，用数字"$\frac{4}{3}$"表示；

第三转位：以和弦的七音作为低音，称为二和弦，用数字"2"表示。

转位七和弦的标记，根据转位后根音、三音、五音、七音与低音的音程关系而定。

3. 属七和弦的解决

在大调式和小调式的第Ⅴ级音（属音）上构成的七和弦称为属七和弦，属七和弦是巩固调性、变换调性、结构终止所必不可少的和弦。

属七和弦是不协和和弦，必须进行到协和和弦。采用保留相同音或就近解决的方法，把不稳定音就近进行到稳定音，这种方式称为解决。

例 7-16

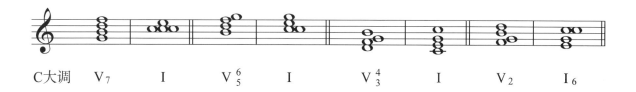

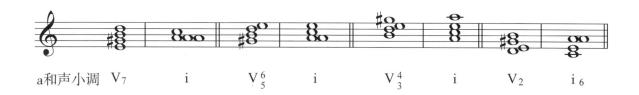

（一）什么是三和弦？有哪几种类别？

（二）三和弦各转位的名称是什么？如何标记？

（三）什么是七和弦？有哪几种类别？

（四）七和弦各转位的名称是什么？如何标记？

（五）大小调式中哪些音级上建立的三和弦为正三和弦？

（六）在钢琴上弹奏下列和弦，听辨其音响效果，并标记每组和弦的类别。

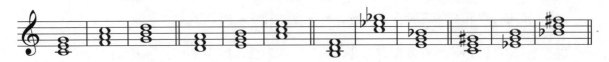

（七）以下列各音为根音，分别构成大、小、增、减三和弦。

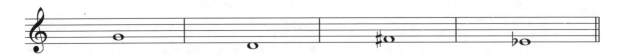

（八）以下列各音为三音，分别构成大、小、增、减三和弦。

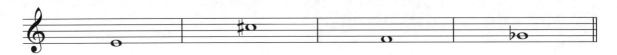

（九）以下列各音为五音，分别构成大、小、增、减三和弦。

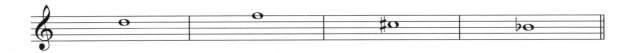

（十）分别在G自然大调、d和声小调各音级上构成三和弦，并写出和弦的标记和类别。

（十一）分别写出F自然大调、e和声小调的属七和弦及其转位，并写出原位及转位和弦的解决及标记。

第八章
调式与调的关系

一、调式

1. 调式

调式指几个互有关系的音,围绕中心音进行所形成的体系,中心音又称主音。不同的调式主音,可以构成不同的调式。

2. 调性

调式主音 + 调式 = 调性。

例如:G+大调式=G大调式　g+小调式=g小调式　F+宫调式=F宫调式　A+羽调式=A羽调式

3. 调式中的稳定音与不稳定音

稳定音在调式体系中,起着支柱作用并具有稳定感,其中最稳定的音是调式主音。

不稳定音给人以不稳定感。不稳定音具有进行到稳定音的特性,这种特性称为倾向。根据不稳定音的倾向,使它进行到某个相邻的稳定音,这种进行称为解决。

调式中的音级用罗马数字Ⅰ、Ⅱ、Ⅲ、Ⅳ、Ⅴ、Ⅵ、Ⅶ标记,大调用大写,小调用小写。

4. 调式中的稳定音级与不稳定音级

在大、小调式中,稳定音级是第Ⅰ、Ⅲ、Ⅴ级,其中第Ⅰ级最稳定,第Ⅲ级和第Ⅴ级的稳定性稍差。大调式Ⅰ、Ⅲ、Ⅴ级构成稳定的主音上的大三和弦,小调式Ⅰ、Ⅲ、Ⅴ级构成稳定的主音上的小三和弦。

在大、小调式中,不稳定音级是Ⅱ、Ⅳ、Ⅵ、Ⅶ级,它们都具有向相邻的稳定音级进行的倾向。

C大调中不稳定音级向相邻的稳定音级进行的图示。

例 8-1

C大调

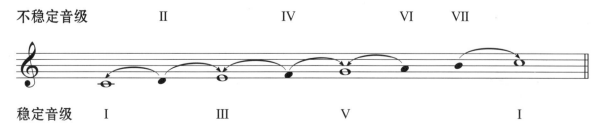

a小调中不稳定音级向相邻的稳定音级进行的图示。

例 8-2

a小调

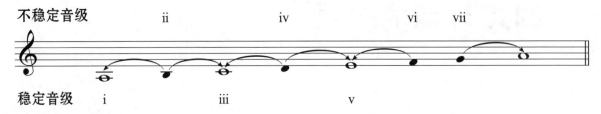

5. 调式音级的名称

调式中每个音级都有各自的名称，它们的意义和作用各不相同。

例 8-3

C大调

I	II	III	IV	V	VI	VII	I
主音	上主音	中音	下属音	属音	下中音	导音	主音

a小调

i	ii	iii	iv	v	vi	vii	i
主音	上主音	中音	下属音	属音	下中音	导音	主音

二、大调式

大调式由七个音级构成，主音与上方三度音构成大三度，I、III、V级音构成大三和弦。大调式有自然大调、和声大调、旋律大调三种形式。

1. 自然大调

自然大调是大调式的基本形式，也是音乐作品中最常见的大调式。音阶关系是"全全半全全全半"，音阶结构中没有变化音级。

例 8-4

C自然大调

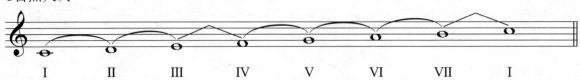

2. 和声大调

和声大调降低自然大调的第Ⅵ级音，音阶结构是"全全半全半增半"，调式特性音程是第Ⅵ、Ⅶ级音之间的增二度。

例 8-5

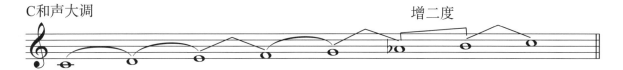

3. 旋律大调

旋律大调音阶上行时与自然大调相同，下行时降低自然大调的第Ⅶ、Ⅵ级音，音阶结构是"全全半全全全全"。

例 8-6

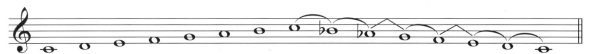

三、小调式

小调式由七个音级构成，主音与上方三度音构成小三度，Ⅰ、Ⅲ、Ⅴ级音构成小三和弦。小调式有自然小调、和声小调、旋律小调三种形式。

1. 自然小调

自然小调是小调式的基本形式，也是音乐作品中常见的小调式。音阶关系是"全半全全半全全"，音阶结构中没有变化音级。

例 8-7

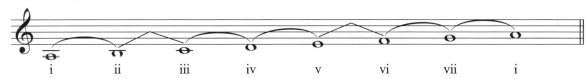

2. 和声小调

和声小调升高自然小调的第Ⅶ级音，增强了向主音进行的倾向性，是音乐作品中较为常见的小调式。音阶结构是"全半全全半增半"，调式特性音程是第Ⅵ、Ⅶ级音之间的增二度。

例 8-8

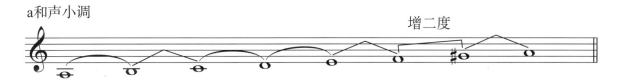

3. 旋律小调

旋律小调音阶上行时，升高自然小调的第Ⅵ、Ⅶ级音，音阶结构是"全半全全全全半"，下行时还原所升高的音级，与自然小调相同。旋律小调是音乐作品中较为少见的小调式。

例 8-9

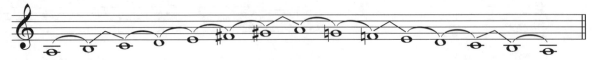

a旋律小调

四、五声调式

是以宫、商、角（jué）、徵（zhǐ）、羽五个音构成的调式，包括以五声调式为基础发展扩大的六声调式和七声调式。

五声调式音阶中的宫、商、角、徵、羽称为正音，每个正音都可以作为调式的主音，调式的名称根据主音而定。例如以宫音为主音的调式，称为宫调式；以商音为主音的调式，称为商调式等。由此形成宫、商、角、徵、羽五种调式。

例 8-10

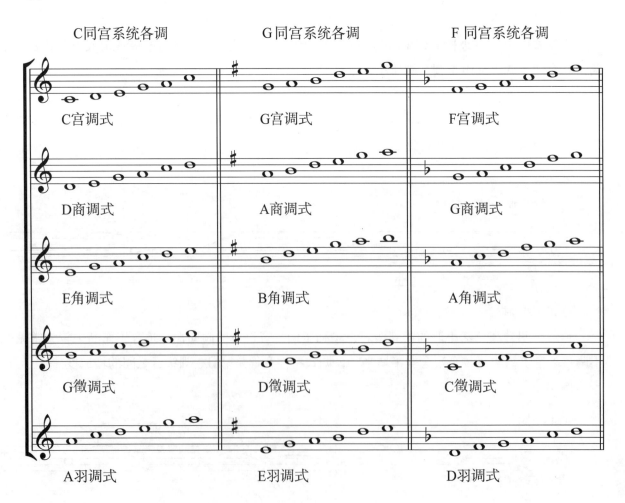

五、五声调式的扩大——六声调式、七声调式

(1) 在五声调式音阶的基础上,加入偏音清角(fa)或变宫(si),构成六声调式音阶。

例 8-11

C宫调式(加入清角)

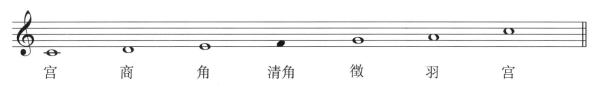

C宫调式(加入变宫)

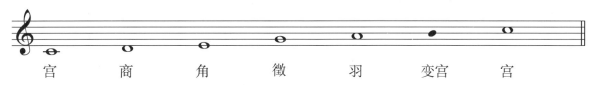

(2) 在五声调式音阶的基础上,分别加入三组不同的偏音清角(fa)和变宫(Si)、变徵(♯fa)和变宫、清角和闰(♭si),构成三种七声调式音阶。下例中的实心音符,是C宫调式系统中的偏音。

例 8-12

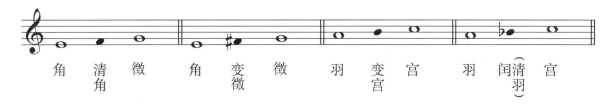

例 8-13

C宫 清乐音阶(加入清角和变宫)

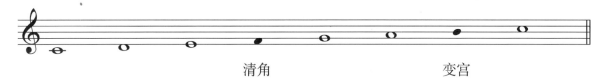

例 8-14

C宫 雅乐音阶(加入变徵和变宫)

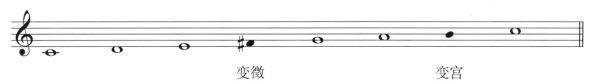

例 8-15

C宫 燕乐音阶（加入清角和闰）

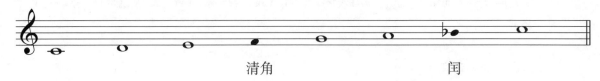

六、调的关系

1. 关系大小调

关系大小调又称平行调，指调号相同的一对大小调。两调的主音是小三度关系，它们的所有音都是共同的，只是主音不同而已。

例 8-16

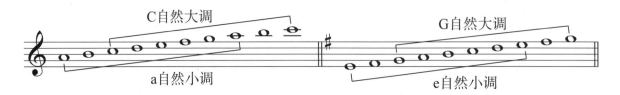

2. 同主音大小调

以同一个音级为主音的大调与小调，又称同名大小调。

例 8-17

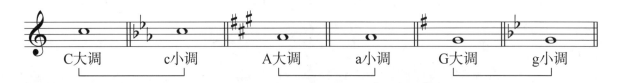

3. 同宫音五声调式

宫音相同，调号相同，而主音音高不同的五声调式。

以D、♭E为宫音的同宫系统五种五声调式的调号、调名与主音位置。

例 8-18

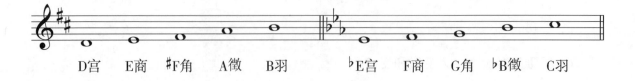

4. 同主音五声调式

主音音高相同，而宫音与调号不同的五声调式。

以C为主音的五种五声调式的调号、调名与主音位置。

例 8-19

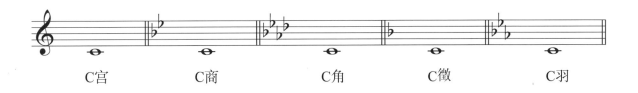

五声调式中调性的确认依据是主音，调号的确认依据是宫音。

5. 近、远关系调

在转调中，原调与新调之间的关系称为调的关系，可分为近关系调和远关系调。

近关系调：调号相同或调号相差一个升降号的调之间的关系。

远关系调：调号相差两个以上升降号的调之间的关系。

在大小调中，每一种大调或小调各有五个近关系调。它们是该调的平行调，该调上方纯五度调及其平行调，该调下方纯五度调及其平行调。

C大调与g小调的近关系调

例 8-20

```
F大 —— C大 —— G大          c小 —— g小 —— d小
 |     |     |              |     |     |
d小 —— a小 —— e小          ♭E大 —— ♭B大 —— F大
```

在五声调式中，除本调以外，每个调有十四个近关系调，它们是本调同宫系统的五个调，本调上方纯五度同宫系统的五个调，本调下方纯五度同宫系统的五个调。

以C宫调式为本调的近关系调

例 8-21

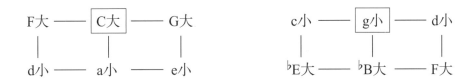

习题八

（一）在高音谱表中写出下列指定的音阶。

① A 自然大调音阶　　　　　　　② b 和声小调音阶

③ e 旋律小调音阶　　　　　　　④ ♭B 自然大调音阶

（二）标出下列各调的主音与宫音。

（三）在五声调式中，五个正音的阶名为（　　）、（　　）、（　　）、（　　）、（　　）。四个偏音的阶名为（　　）、（　　）、（　　）、（　　）。

（四）在清乐七声调式中加入的偏音是（　　）和（　　）；在雅乐七声调式中加入的偏音是（　　）和（　　）；在燕乐七声调式中加入的偏音是（　　）和（　　）。

（五）标出下列旋律的调性。

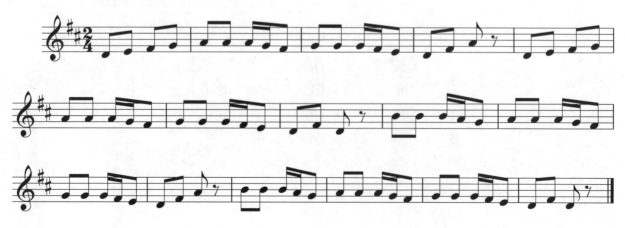

第九章
移调与译谱

一、移调

在调的关系中，根据音乐发展的需要，把音乐中的一部分或全部，不做更改移到另外一个调称为移调。移调是调的高度变化，不影响调的相互关系。

1. 移调的应用

(1) 在声乐作品中，由于人声个体存在音域上的差异，演唱者会感到某一首歌曲的调偏低或者偏高，不适合演唱。为适合演唱者的声音条件，完美地表现歌曲，需要进行移调。

(2) 在器乐作品中，奏出的实际音高与记谱不一致的乐器，称为移调乐器。移调乐器的记谱，或把移调乐器的乐曲改编为其他乐器演奏时，需要进行移调。

移调乐器的实际音高比C大调低多少，记谱时就要作差额音程的移调。例如：当♭B调小号奏出C大调的曲调时，实际上是♭B大调的音高，比记谱的音高要低大二度。因此要把♭B调小号的乐谱升高大二度记谱，才能达到C大调的实际音高。如要达到F大调的实际音高，就要记成G大调，等等。

♭B调小号演奏C大调乐谱移调谱例。

例 9-1

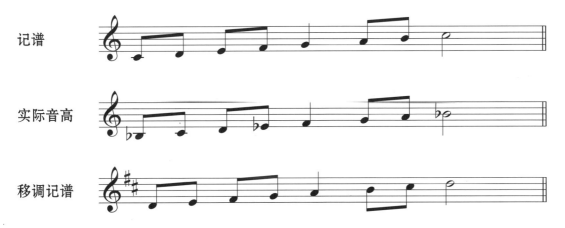

(3) 在音乐创作中，移调可以获得转调式的模进和新的调性色彩。

2. 移调的方法

(1) 改变调号，按音程关系的移调；

(2)改变调号，不改变谱号和音符的移调；

(3)改变谱号和调号，不移动音符的移调。

按音程关系移调的方法，把下面C大调曲调移至上方纯四度调。其步骤是：

(1)辨明原调的主音及音名；

(2)明确新调的主音及音名；

(3)写上新调的调号和主音；

(4)按两个调主音之间的音程级数关系，将其他的音移到相应的高度；

(5)对变化音的处理，根据其在原谱中的作用，采用相应的变化音记号。

例 9-2

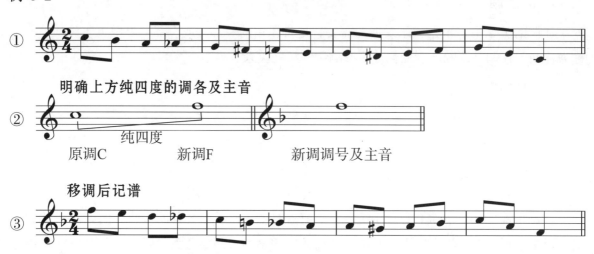

二、译谱

五线谱与简谱是常见的两种记谱方式，根据需要可以把五线谱译记成简谱，也可以把简谱译记成五线谱。

1. 五线谱译记成简谱

(1)采用首调唱名法，找到歌（乐）曲中的"do"音，五声调式找到宫音，明确其音名，写出调号，1＝主音或宫音的音名。

(2)按照大调的音级规律，将各个音级的罗马数字改写成阿拉伯数字：

Ⅰ＝1　Ⅱ＝2　Ⅲ＝3　Ⅳ＝4　Ⅴ＝5　Ⅵ＝6　Ⅶ＝7。注意简谱音符和休止符时值的写法。

(3)五线谱与简谱的变化音记号略有差异，需要选择与简谱相应的变化音记号，不能照搬。

例 9-3

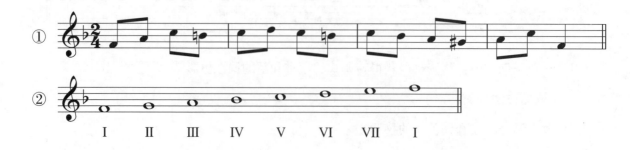

③ 1=F 2/4

1 3 5 #4 | 5 6 5 #4 | 5 4 3 #2 | 3 5 1 ‖

2. 简谱译记成五线谱

(1) 选择合适的谱号。简谱中音符的高低，是在"**1 2 3 4 5 6 7**"七个音的基础上添加高音点或低音点表示，只能体现各音之间的相对音高关系，而不能准确表明乐音体系中的哪个音组。因此，在译谱时应当根据乐器或人声的特点，选用与其相适应的音区和谱号。

(2) 选择合适的调号。简谱的调号是1=（首调唱名法）某调do音的音名，把do音作为大调的 I 级或五声调式的宫音，据此找出合适的调号。

(3) 采用首调唱名法，无论什么调式，都按照大调的音阶规律，把简谱的各个音级改写成大调音级，译记成五线谱。

1 = I　2 = II　3 = III　4 = IV　5 = V　6 = VI　7 = VII。注意五线谱音符和休止符时值的写法。

(4) 拍号的写法。简谱的拍号采用分数的形式，分数中间的短横线在五线谱中用第三线代替，不能再写。

(5) 变化音记号在简谱与五线谱中的作用略有差异，需要选择与五线谱相应的变化音记号，不能照搬。

例 9-4

① 1=G 2/4

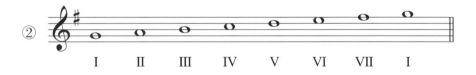

 习题九

（一）什么是移调？移调有哪些作用？

（二）把下列旋律分别向上和向下大二度、小三度、纯四度移调。

（三）把下列五线谱译记成简谱。

《两只老虎》

（四）把下列简谱译记成五线谱。

潘振声《好妈妈》节选

1=D $\frac{2}{4}$

3 3 5　2 2　｜ 1　0　｜ 3 3 5　6 6　｜ 5　0　｜

5 3 5　6 6　｜ 5 3　2　｜ 3·5　2 2　｜ 1　0　‖

第十章
无调号各调式视唱

第一节　C大调及五声调式

♪　音阶

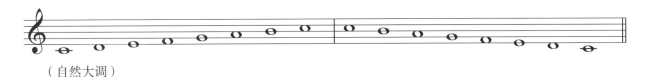

（自然大调）

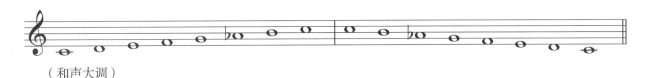

（和声大调）

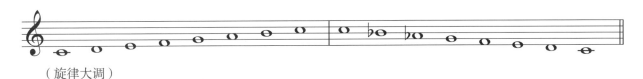

（旋律大调）

♪　音阶练习

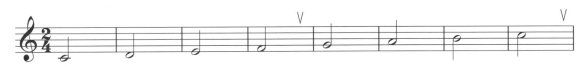

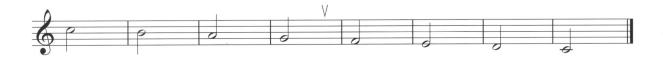

三全音及解决

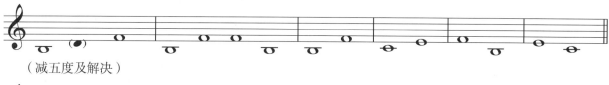

（减五度及解决）

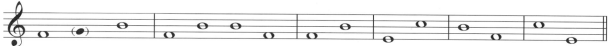

（增四度及解决）

正三和弦分解

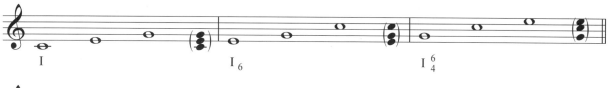

I I$_6$ I$_4^6$

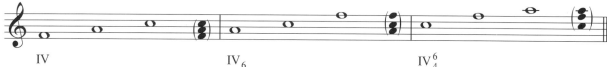

IV IV$_6$ IV$_4^6$

V V$_6$ V$_4^6$

属七和弦分解及解决

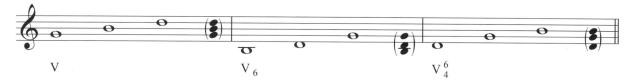

V$_7$ I V$_5^6$ I

V$_3^4$ I V$_2$ I$_6$

导音到各音级

一、四分音符（ ♩ ）、八分音符（ ♪ ）与二分音符（ ♩ ）。

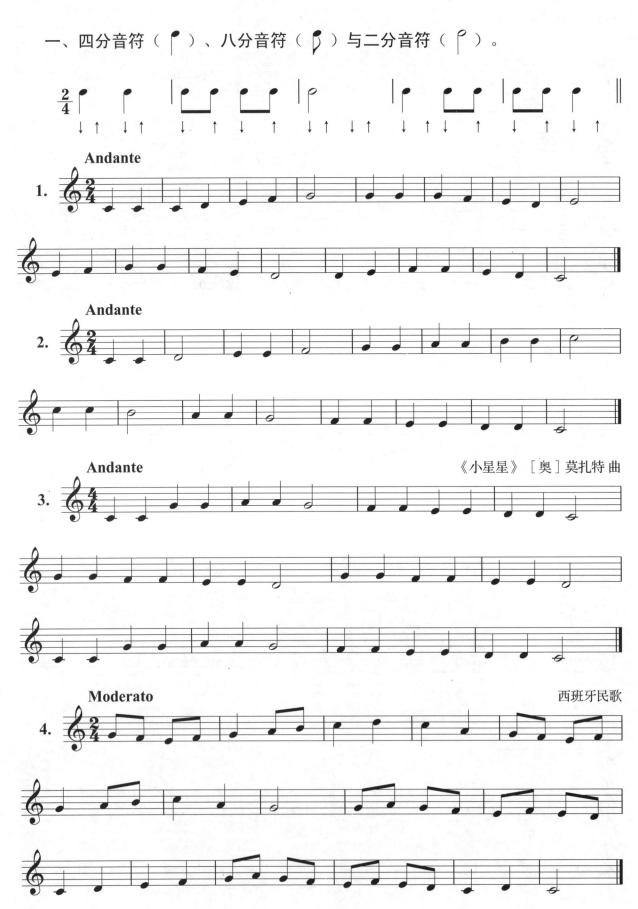

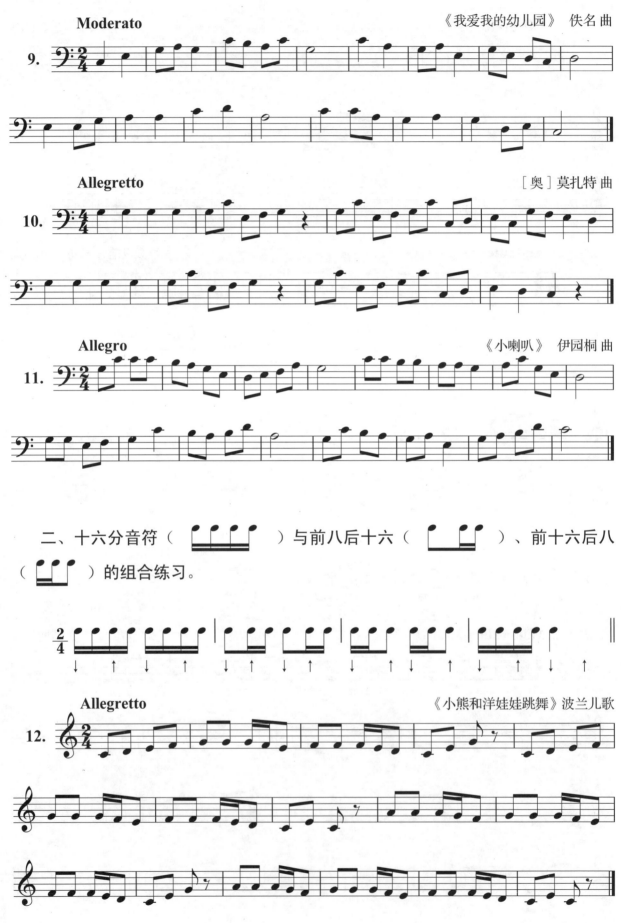

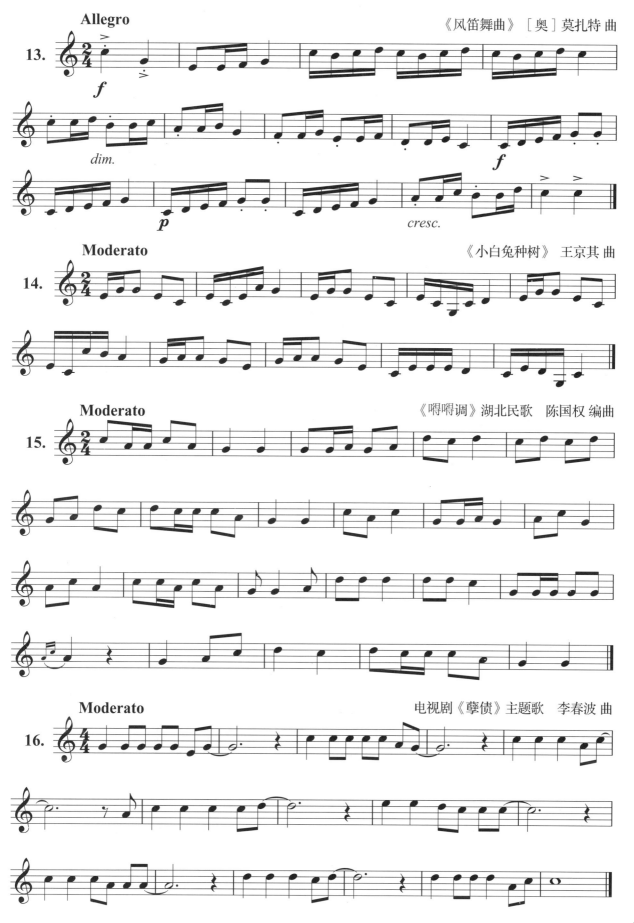

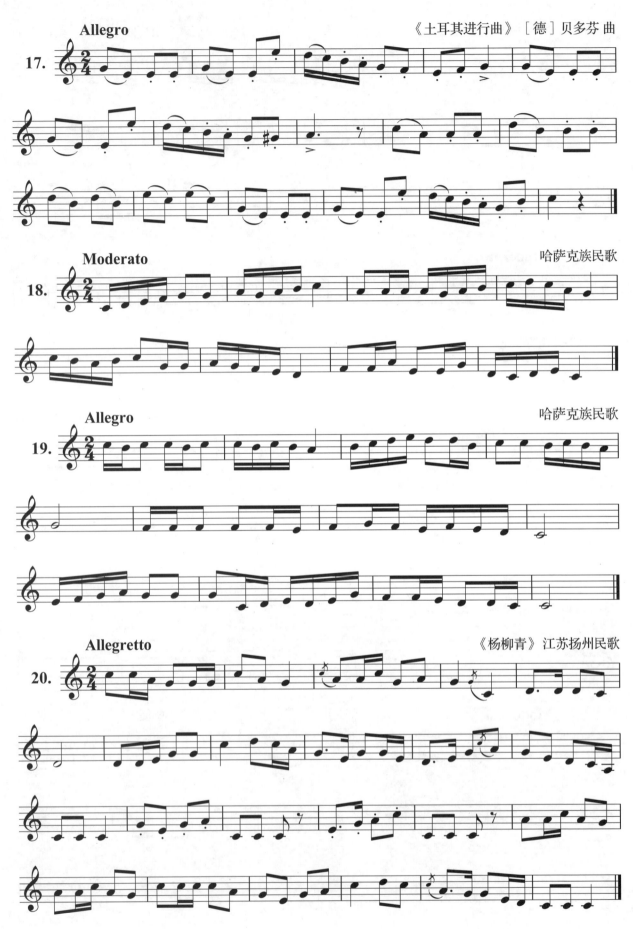

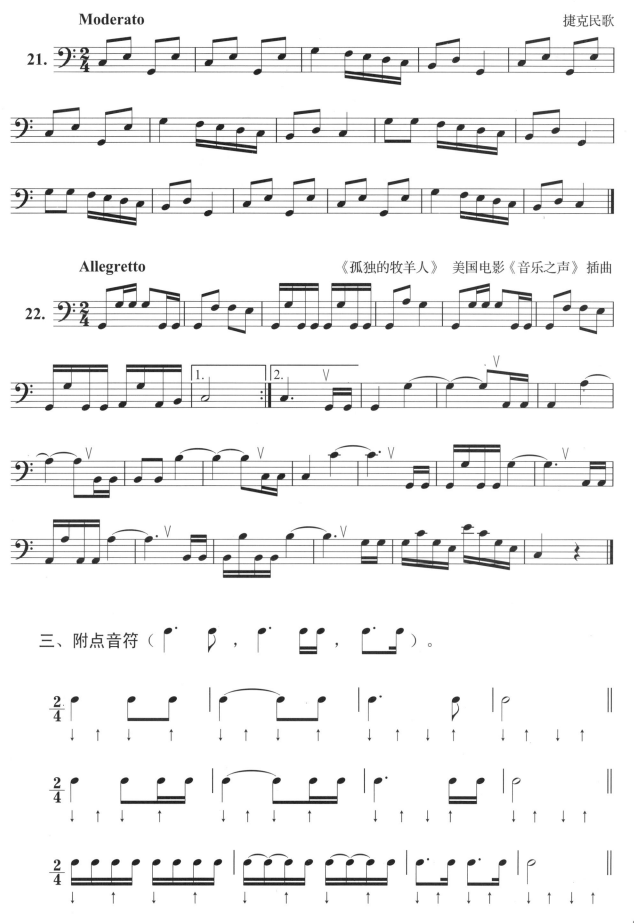

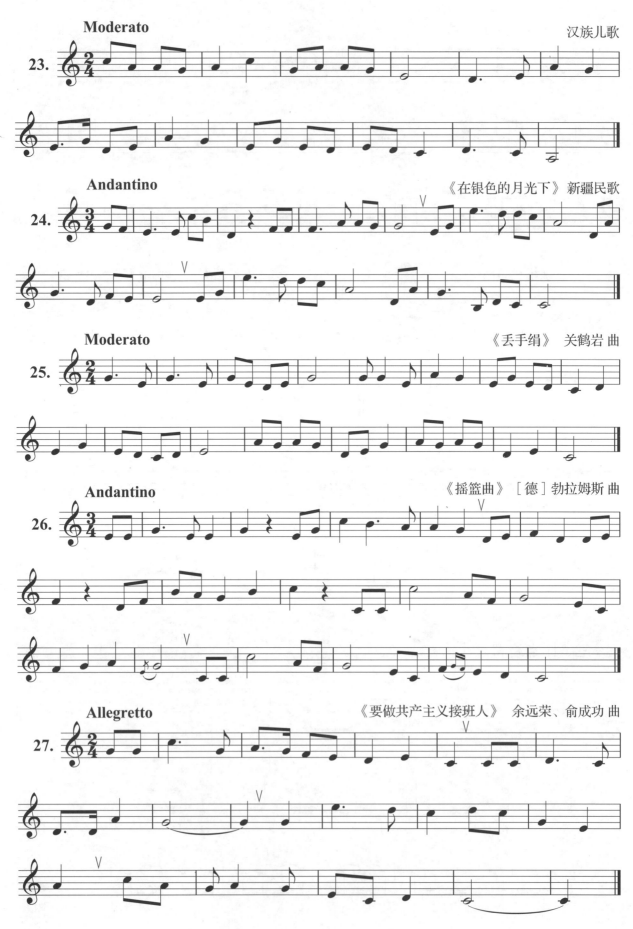

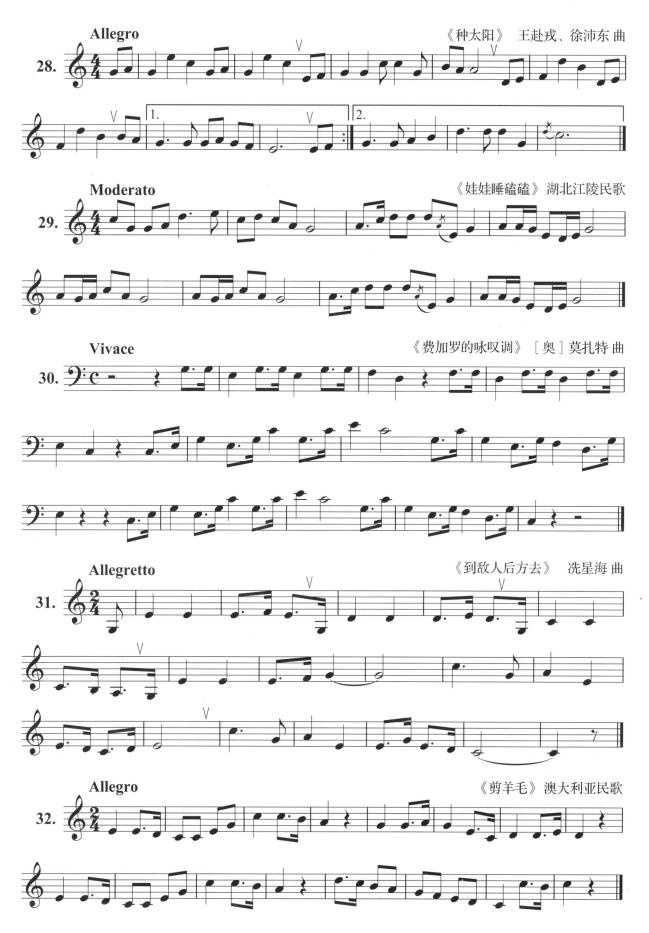

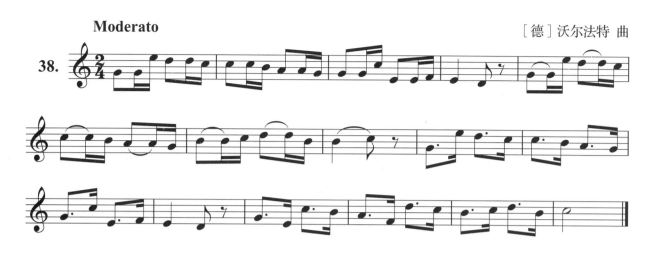

四、切分音

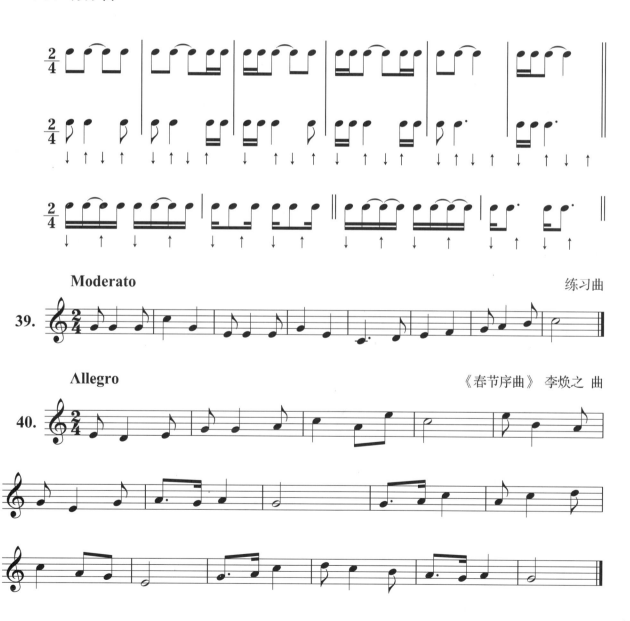

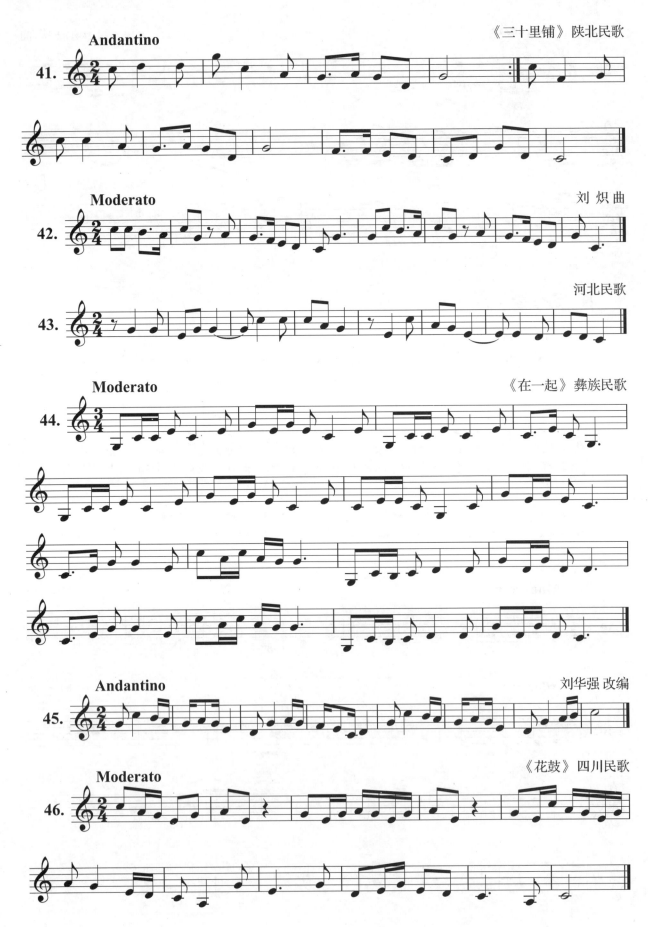

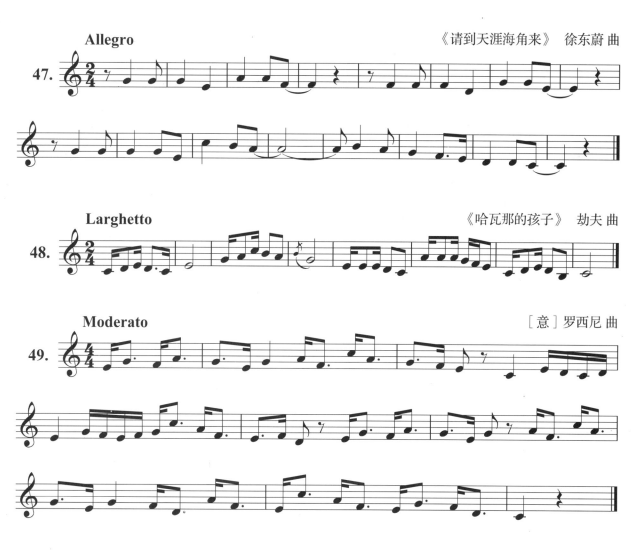

五、休止符：四分休止（ ）、八分休止（ ）、十六分休止（ ）。

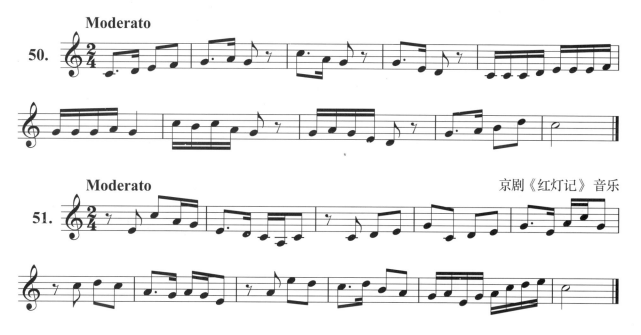

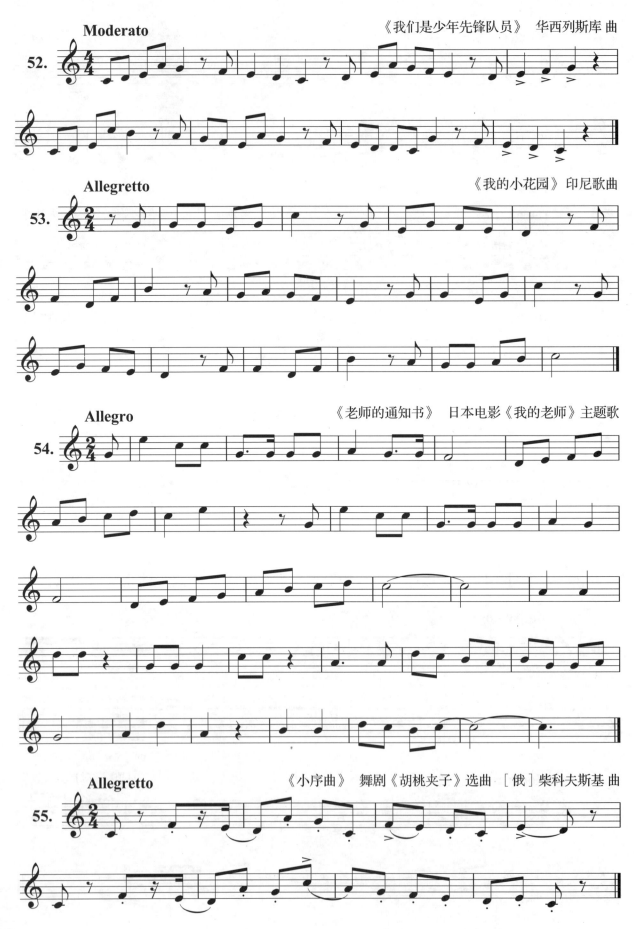

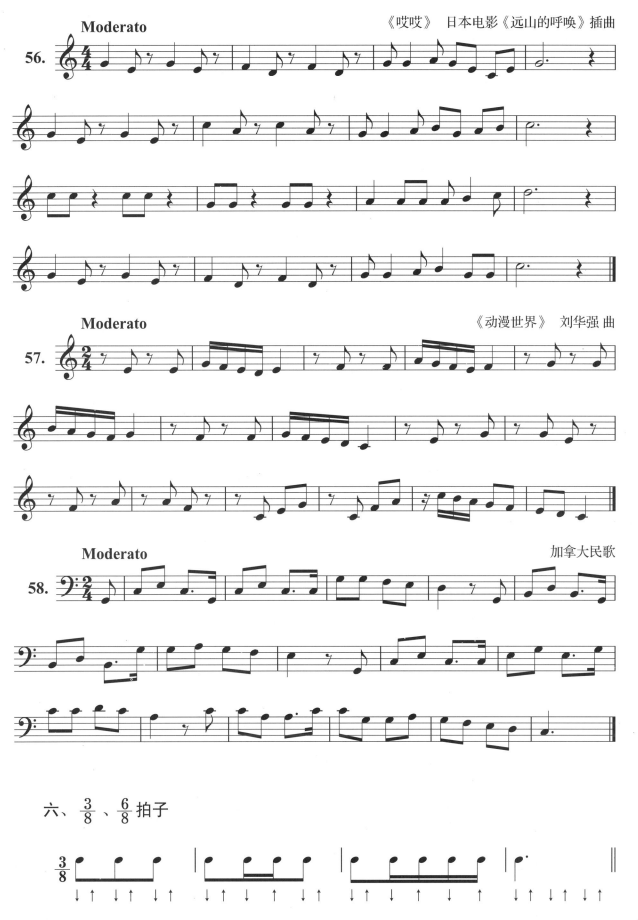

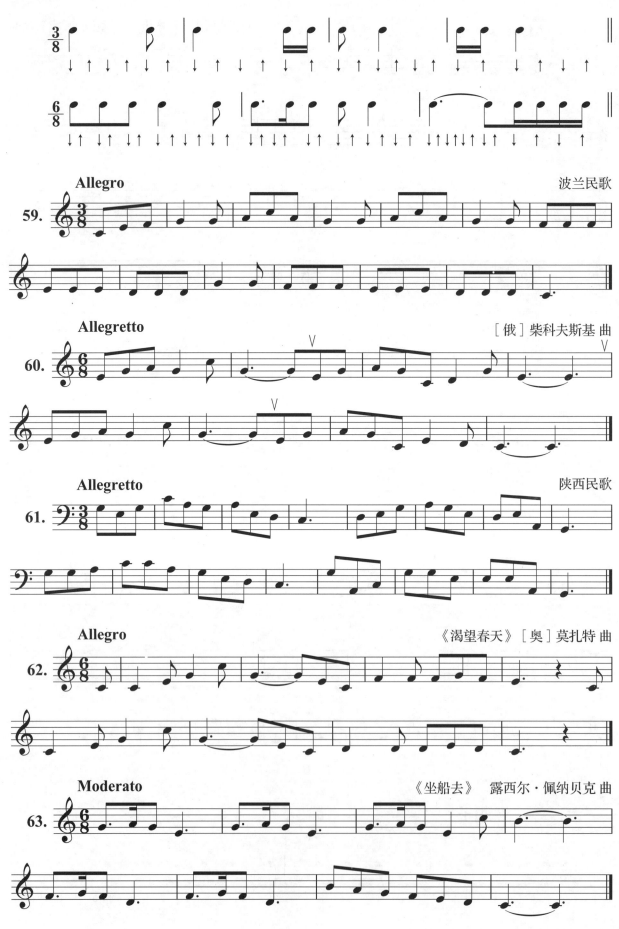

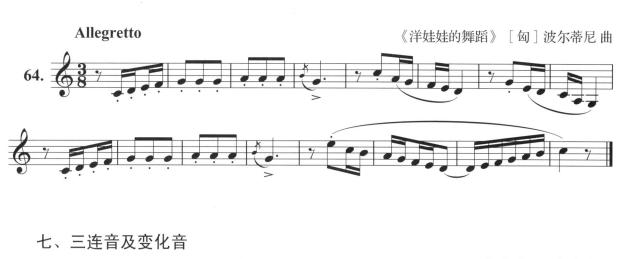

七、三连音及变化音

练习三连音时，三个音要均匀唱出，要有三个音一组的韵律感，注意 与 、 、 的时值对比。

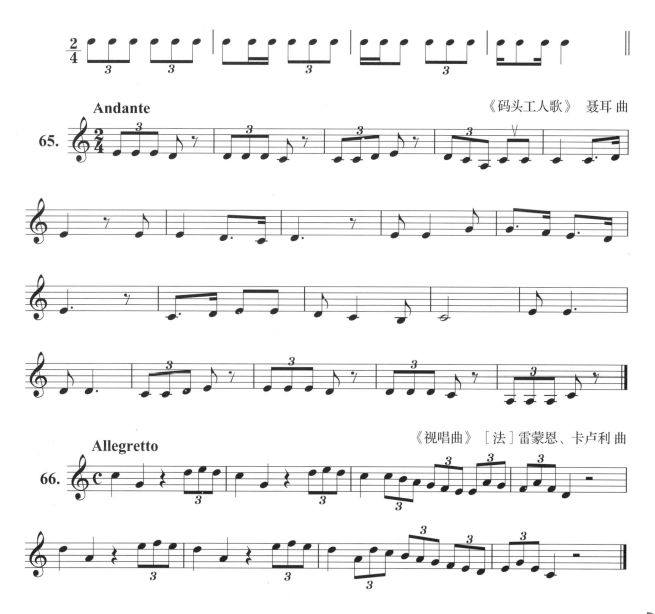

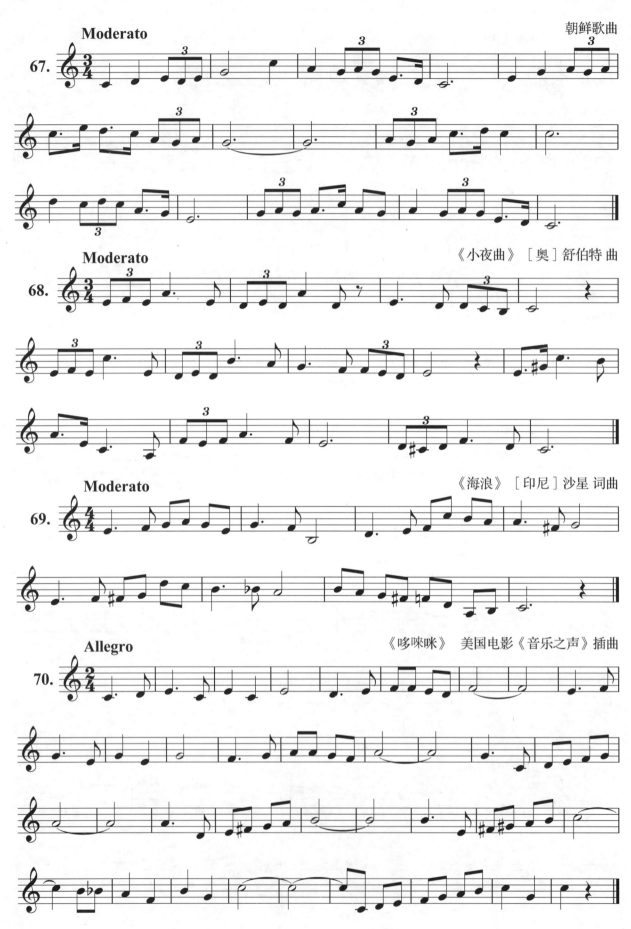

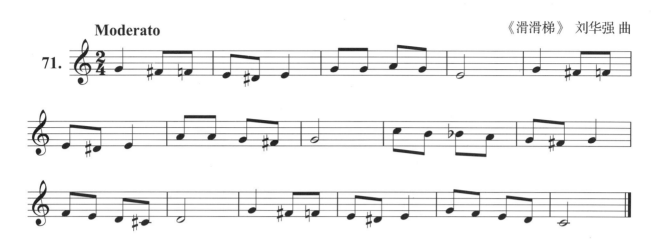

第二节　a 小调及五声调式

基本练习

♪ 音阶

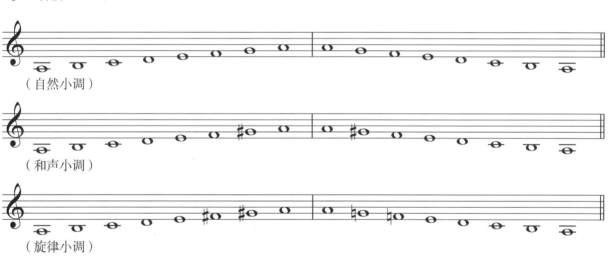

（自然小调）

（和声小调）

（旋律小调）

♪ 三全音及解决

（减五度及解决）

（增四度及解决）

♪ 正三和弦分解

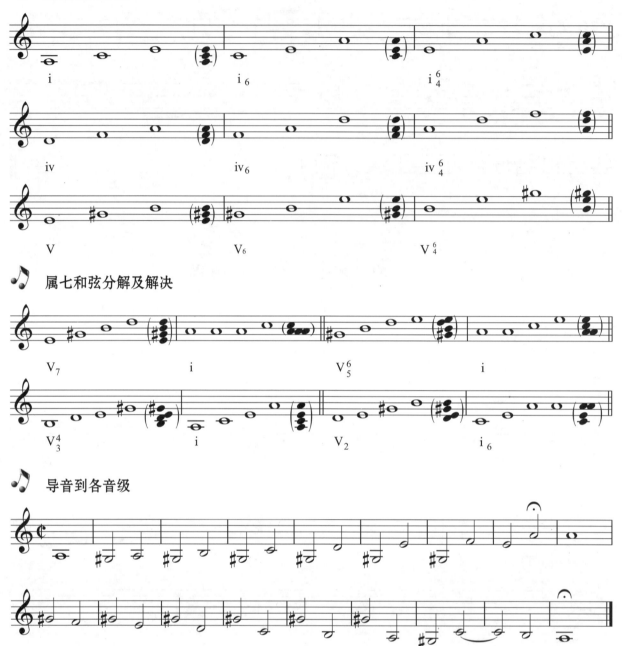

♪ 属七和弦分解及解决

♪ 导音到各音级

一、自然小调与五声羽调式

张 燕 曲

72.

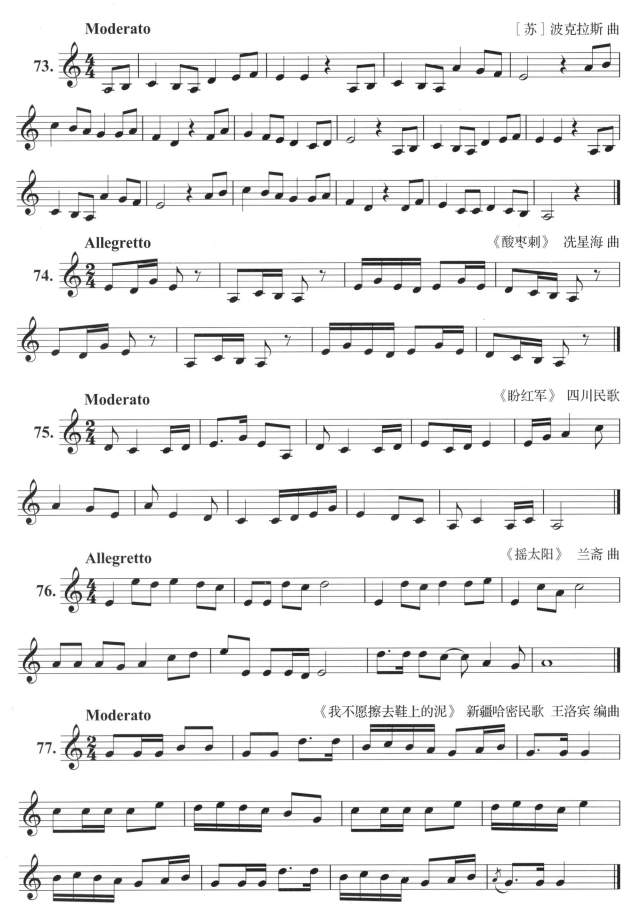

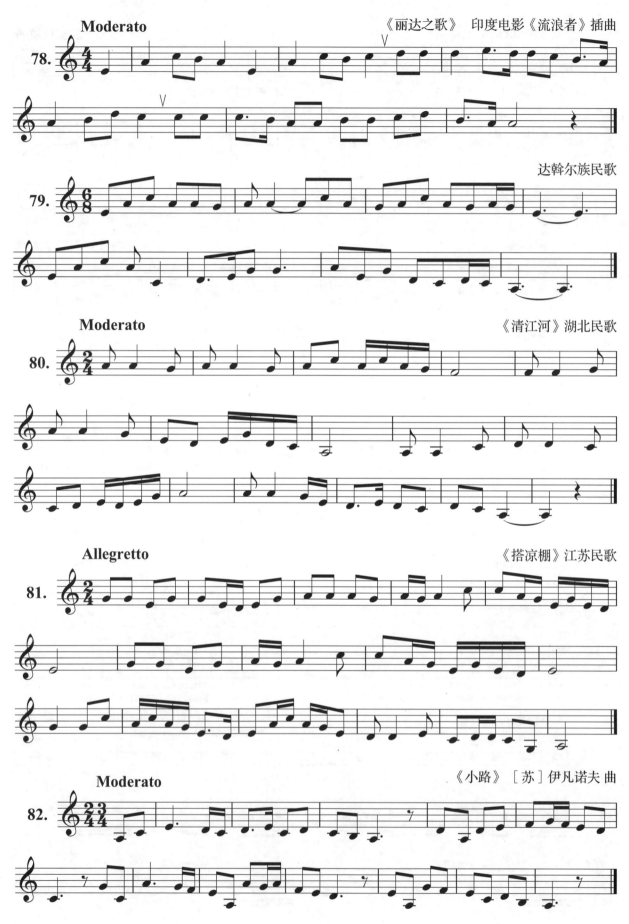

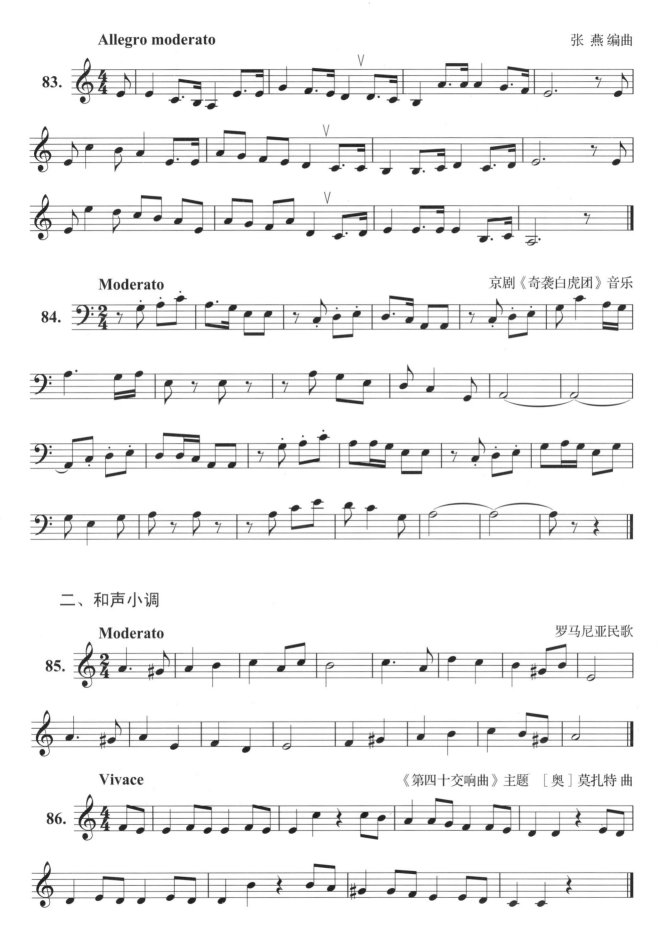

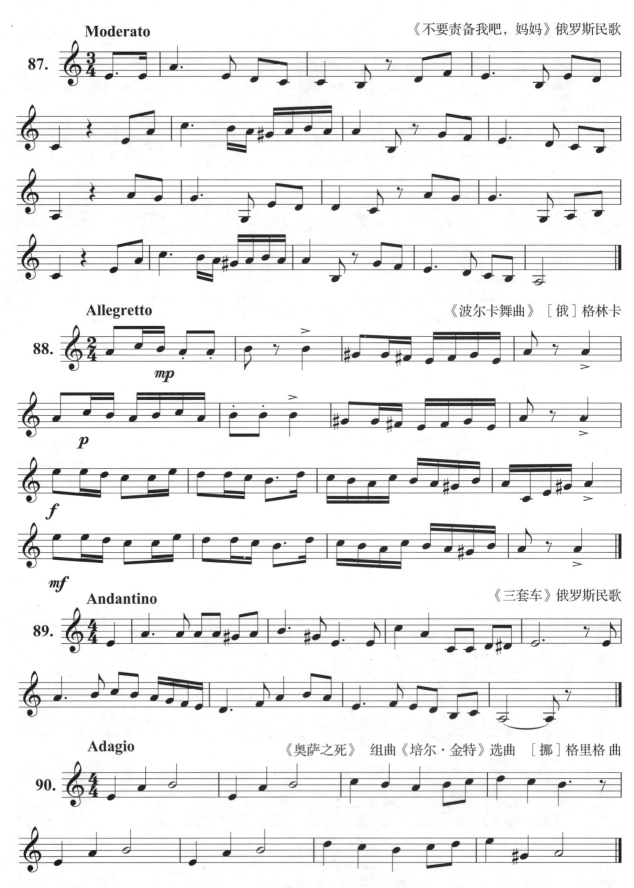

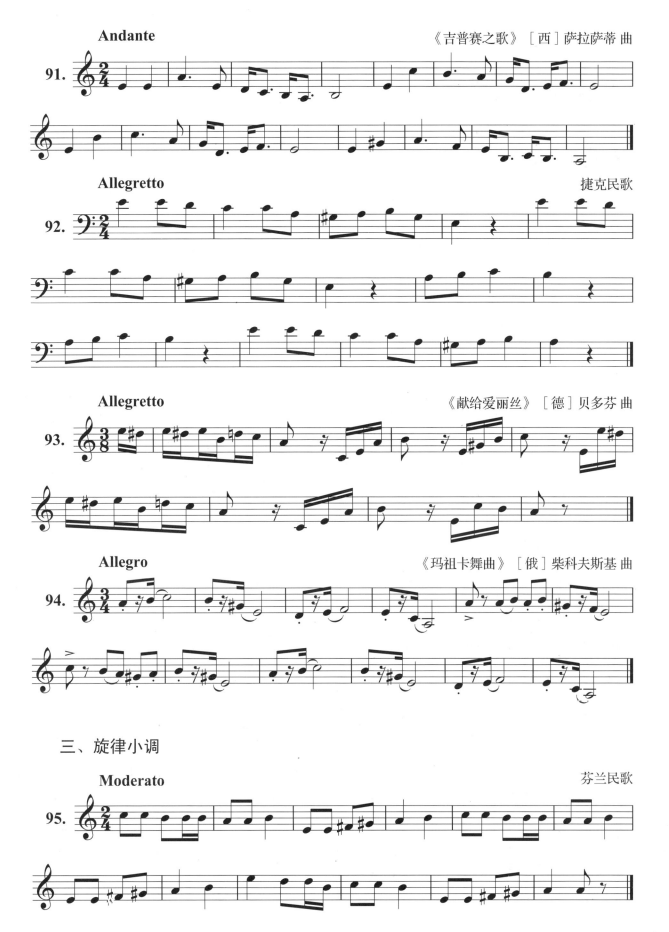

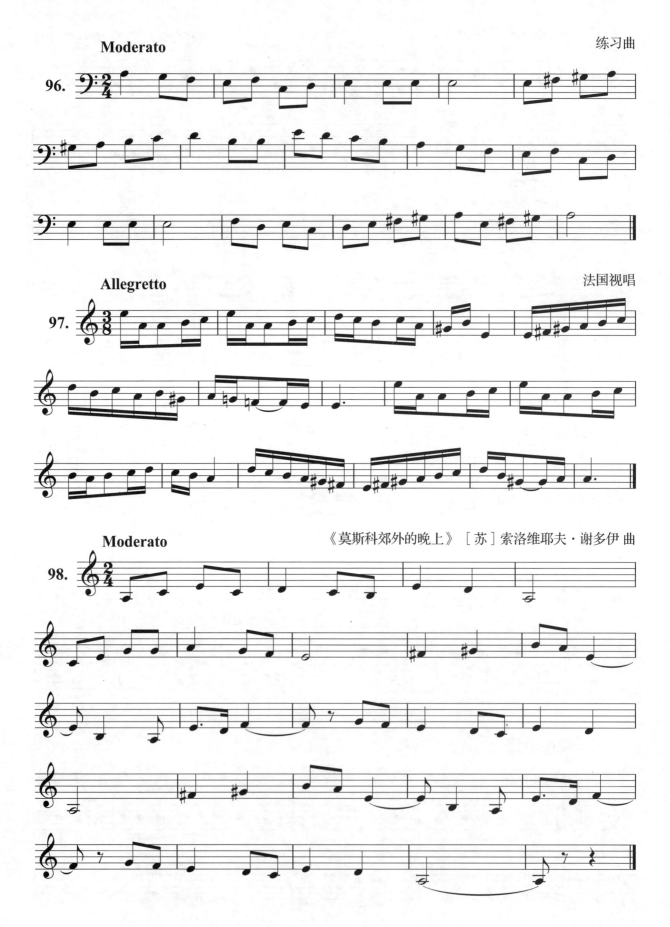

第三节 二声部

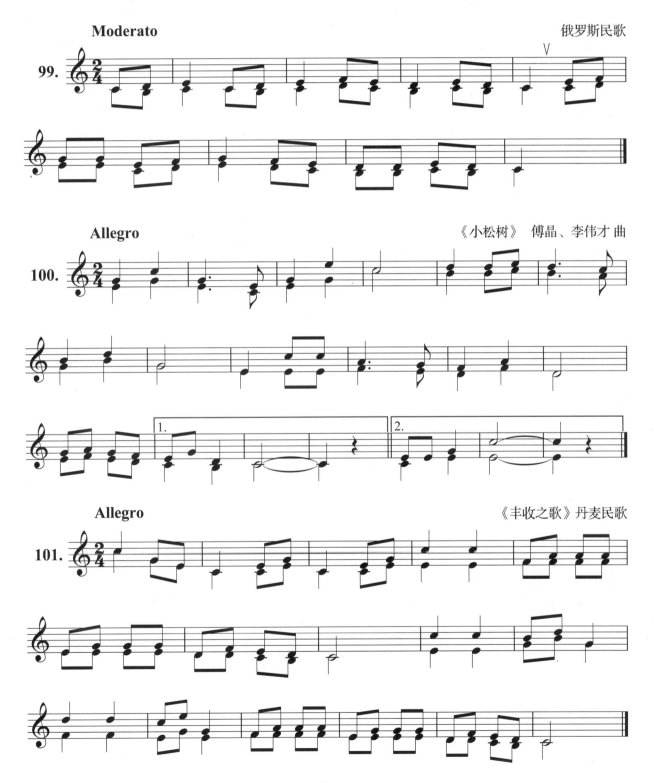

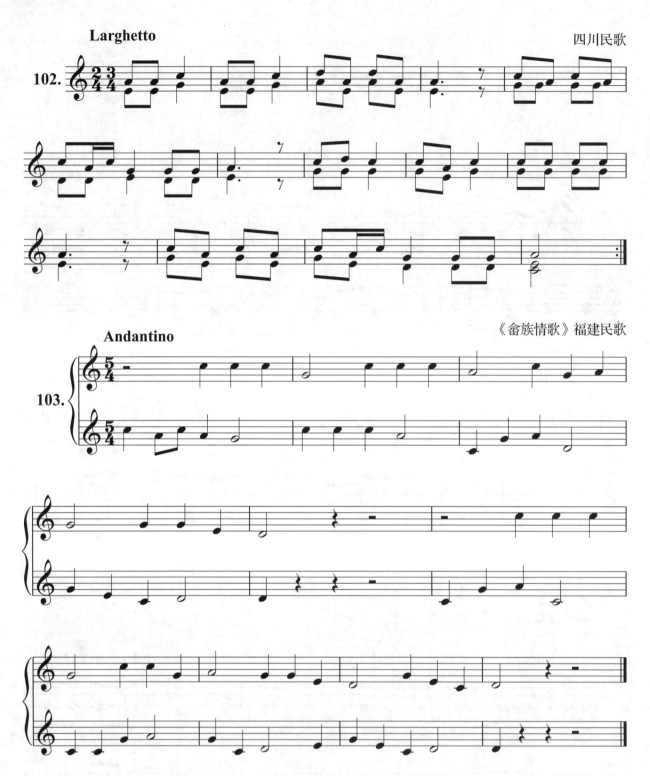

第十一章
一个升号调各调式视唱

第一节　G大调及五声调式

 基本练习

♪ 音阶

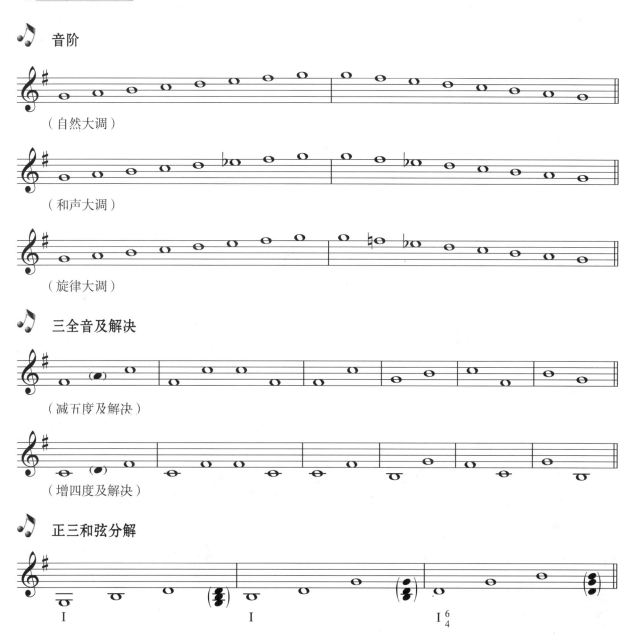

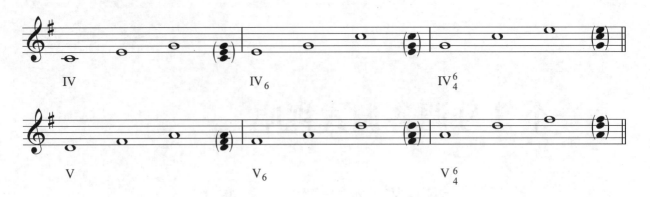

♪ 属七和弦分解及解决

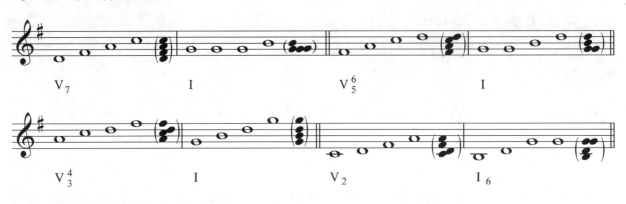

♪ 导音到各音级

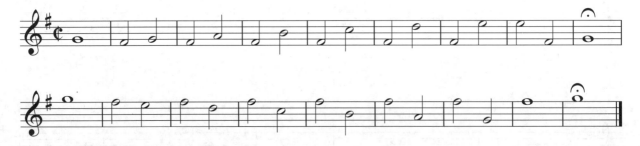

《值日生》 佚名 曲

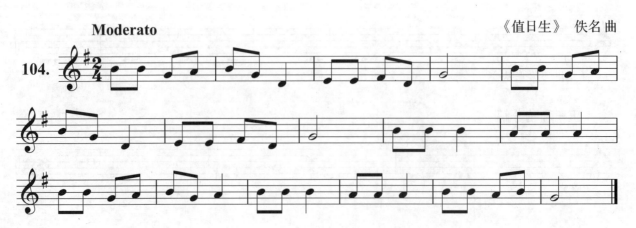

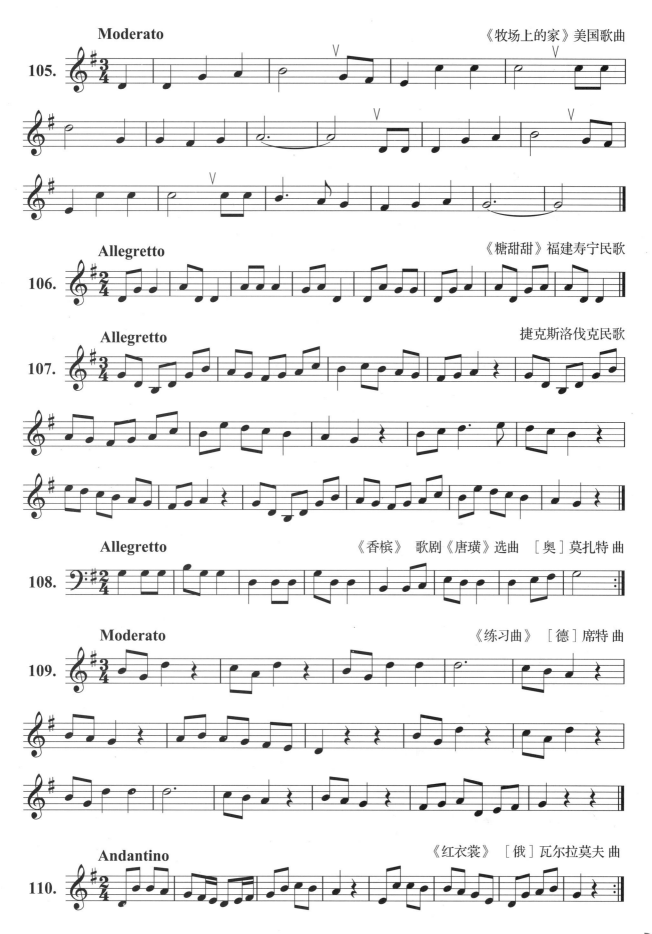

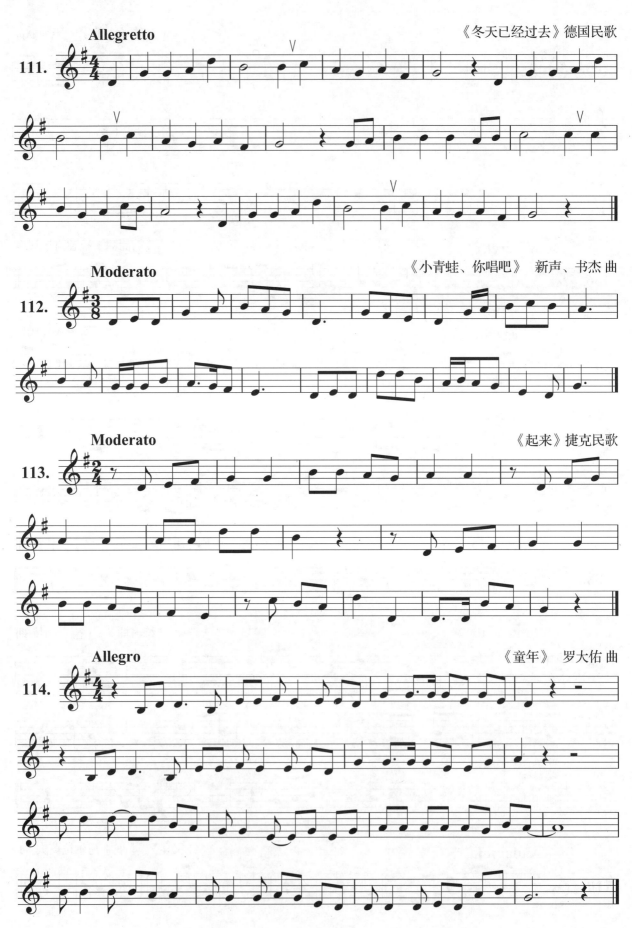

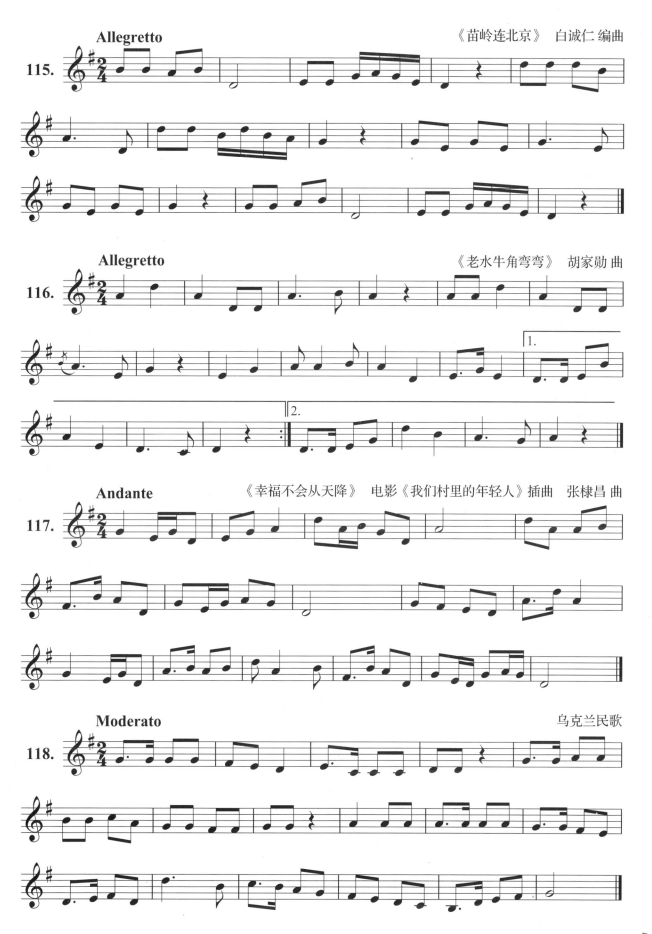

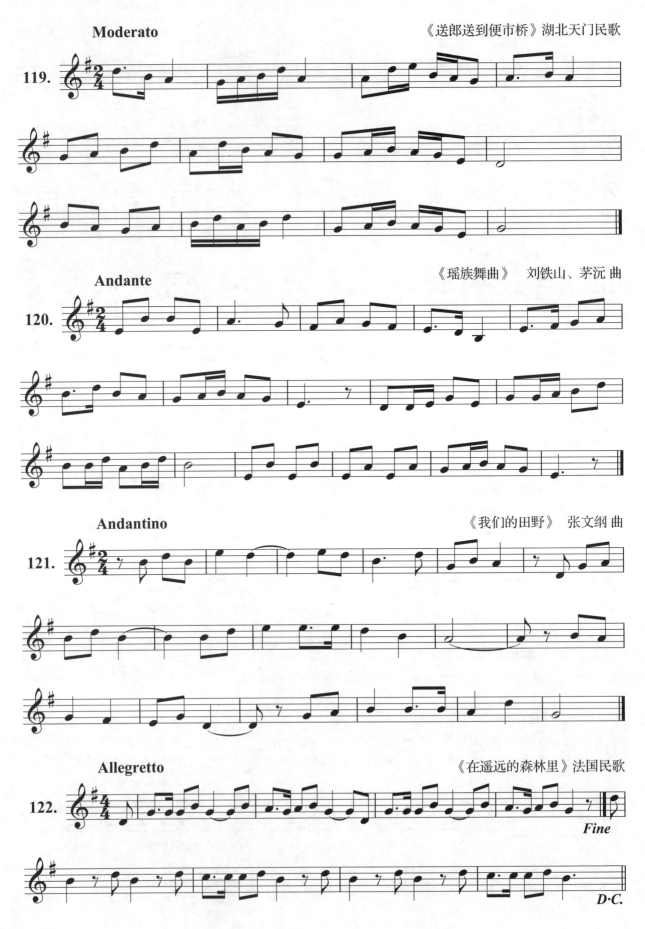

第二部分 视唱篇 & 第十一章 一个升号调各调式视唱

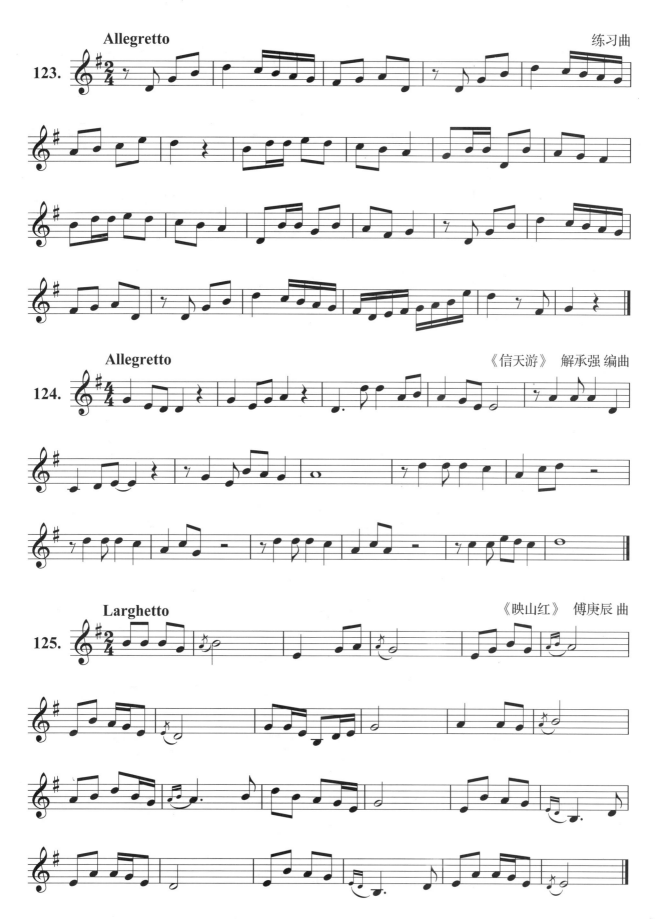

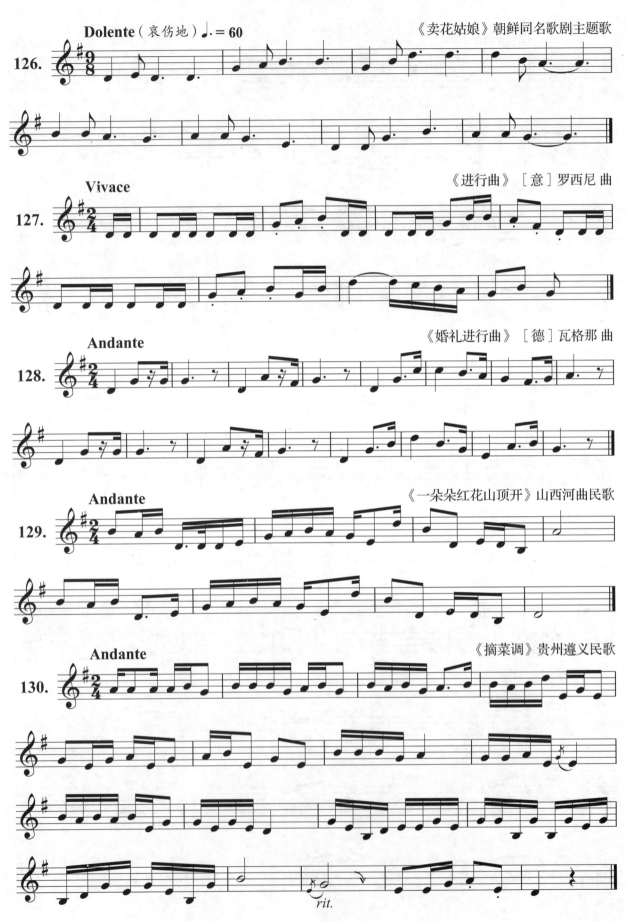

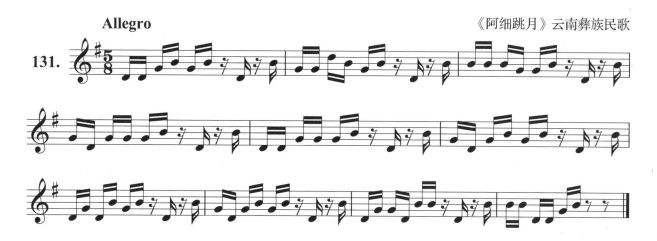

《阿细跳月》云南彝族民歌

131. Allegro

第二节　e小调及五声调式

😊 基本练习

♪ 音阶

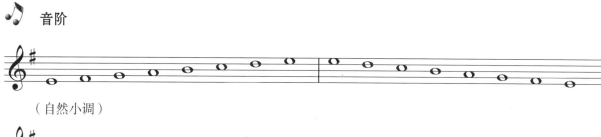

（自然小调）

（和声小调）

（旋律小调）

♪ 三全音及解决

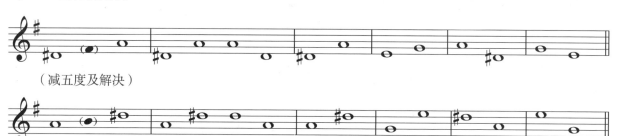

（减五度及解决）

（增四度及解决）

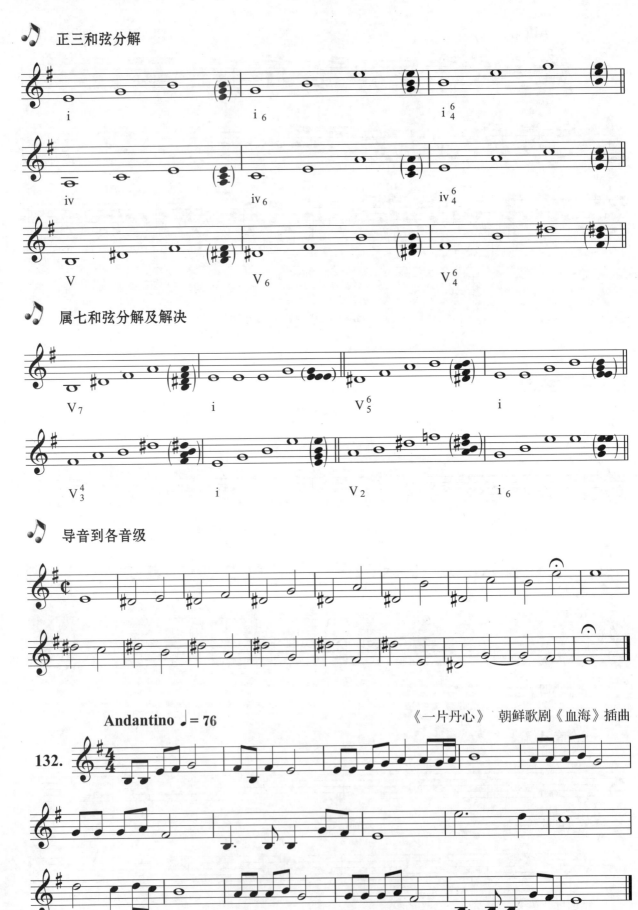

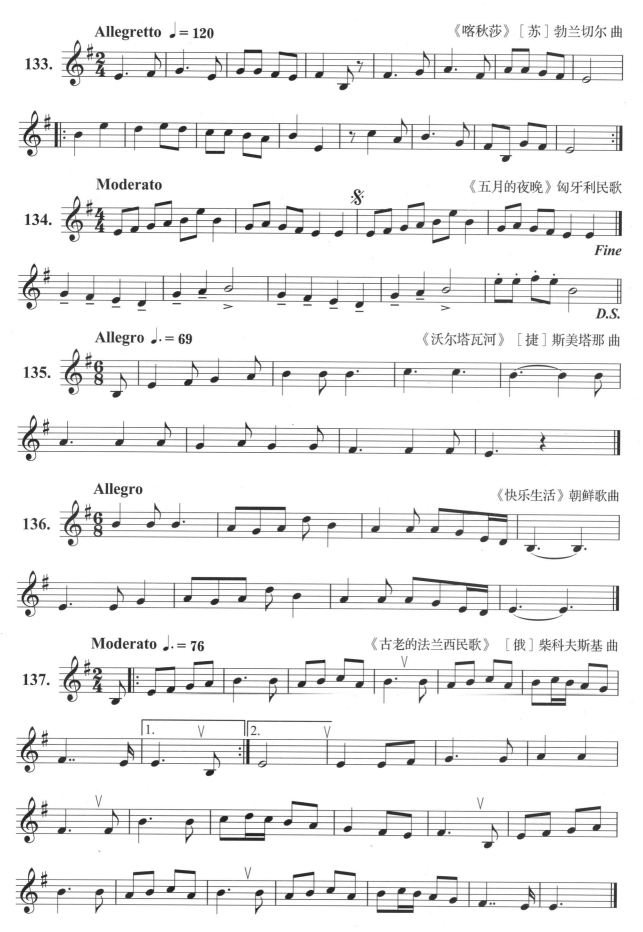

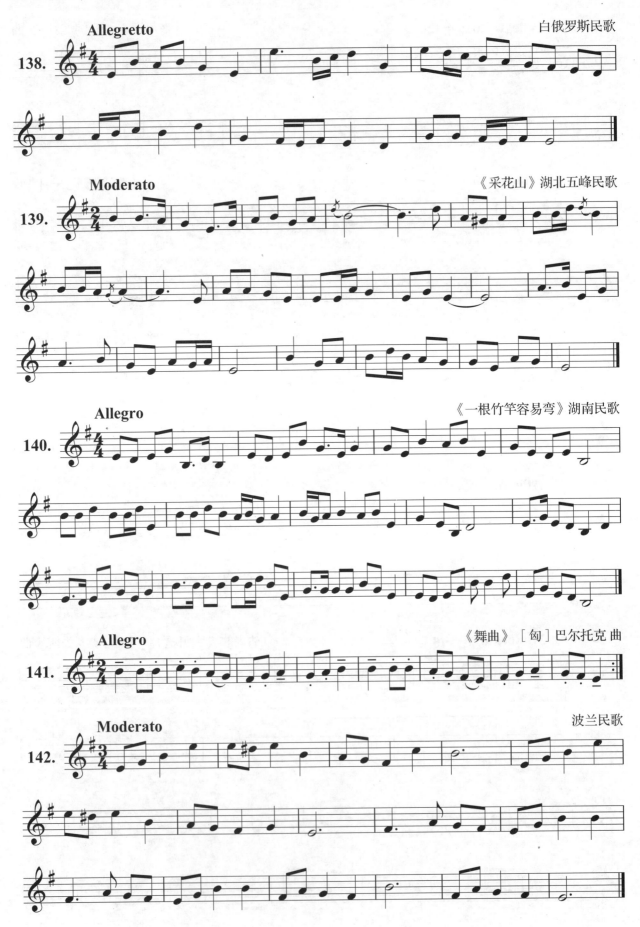

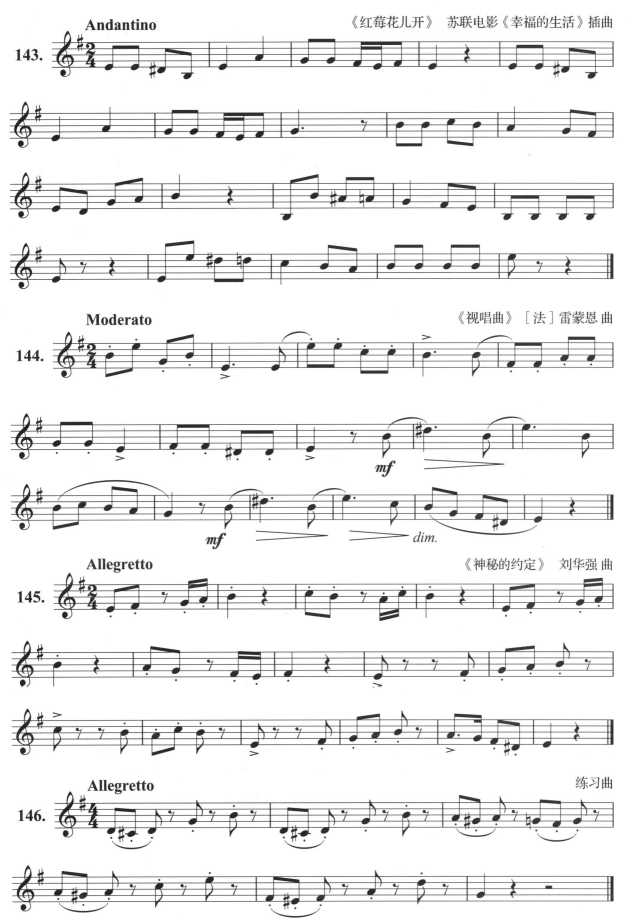

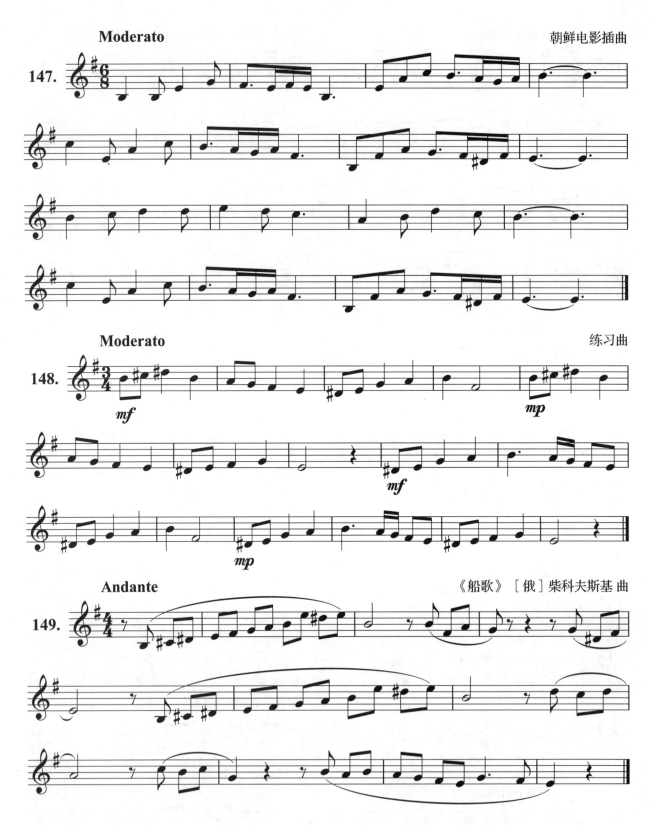

第三节 二声部

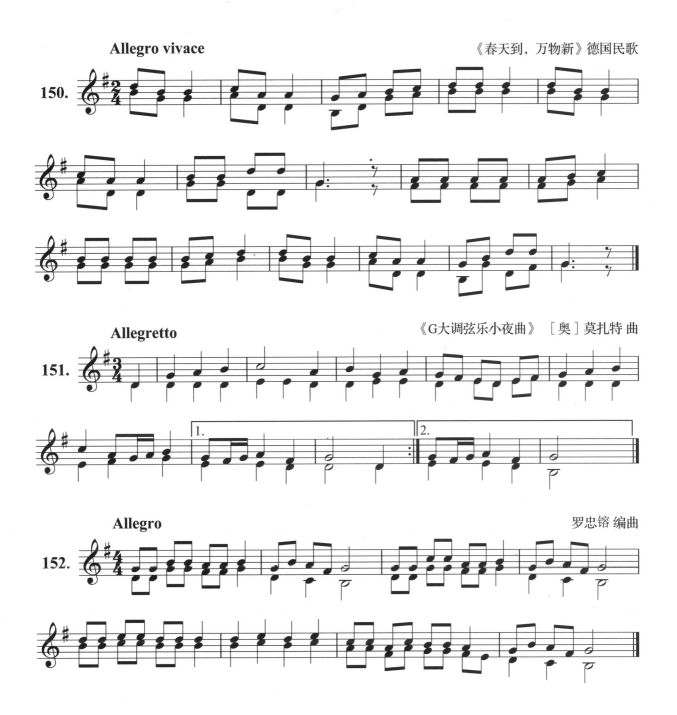

第十二章
一个降号调各调式视唱

第一节 F大调及五声调式

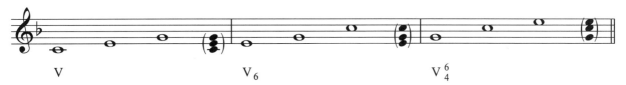

♪ 属七和弦分解及解决

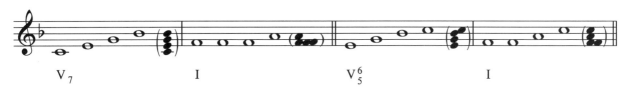

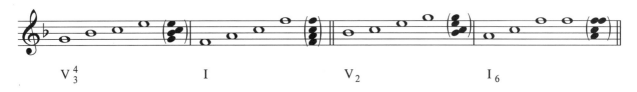

♪ 下属音到各音级

Allegro

《我们是快乐的好儿童》南斯拉夫歌曲

153.
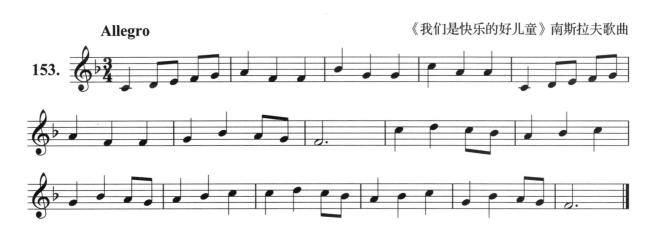

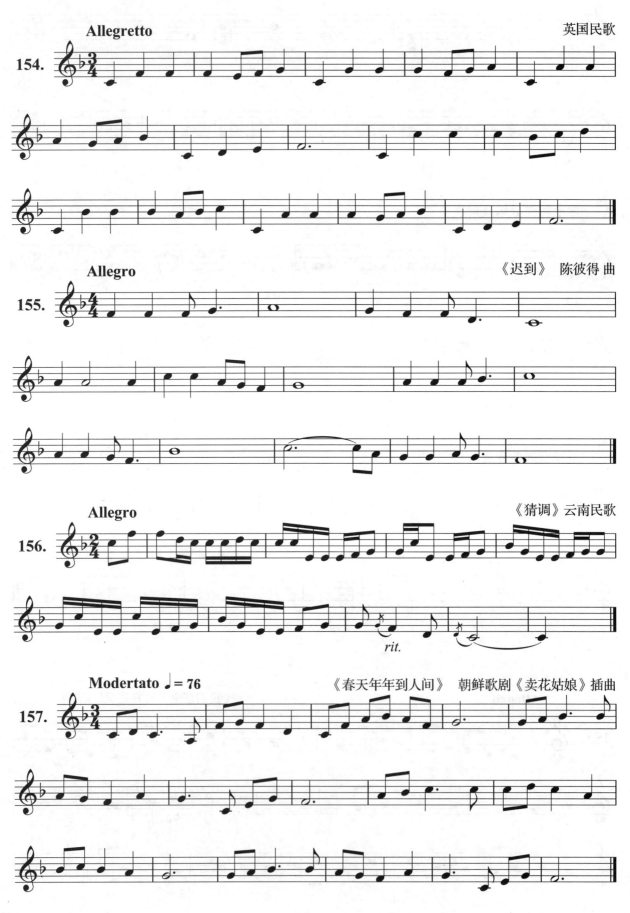

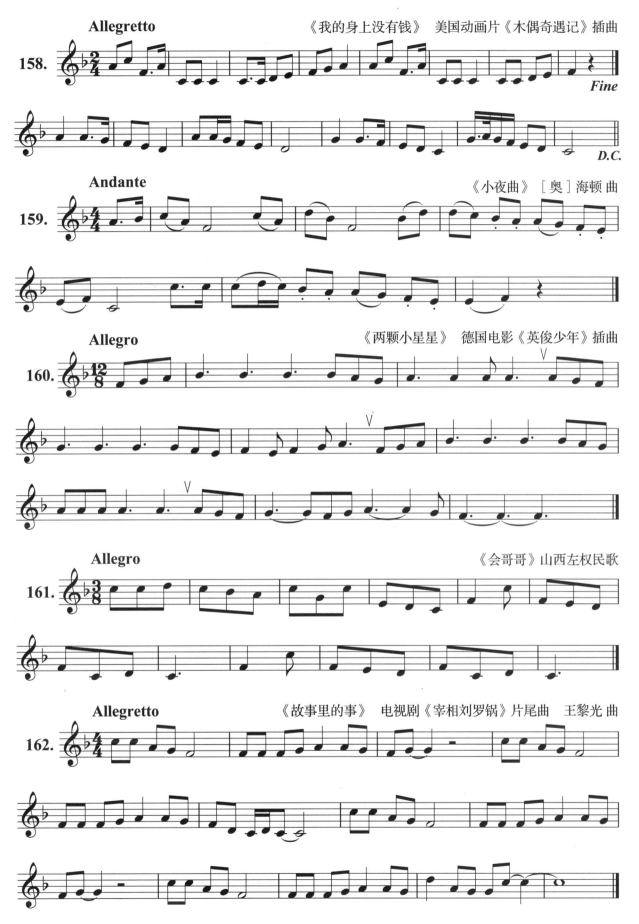

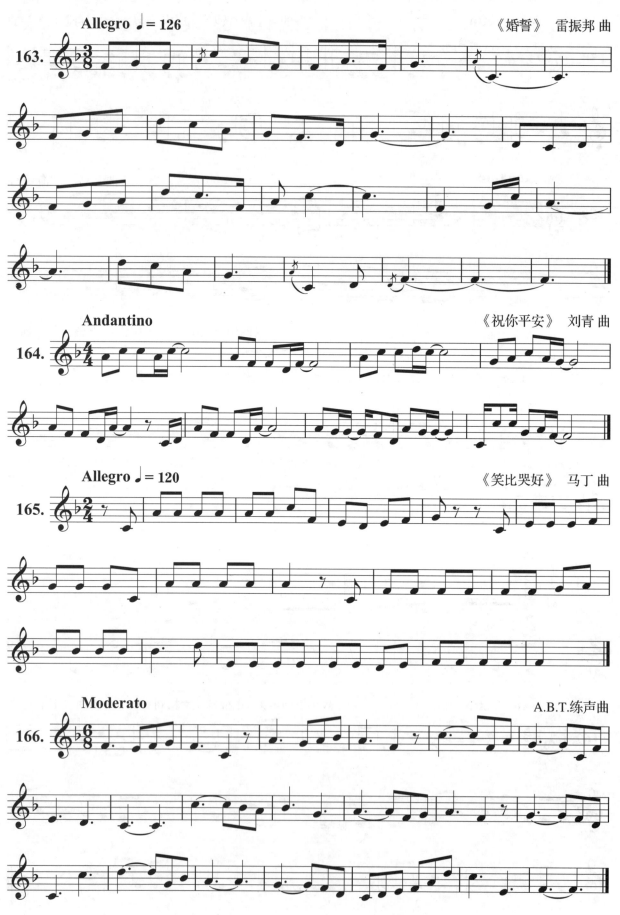

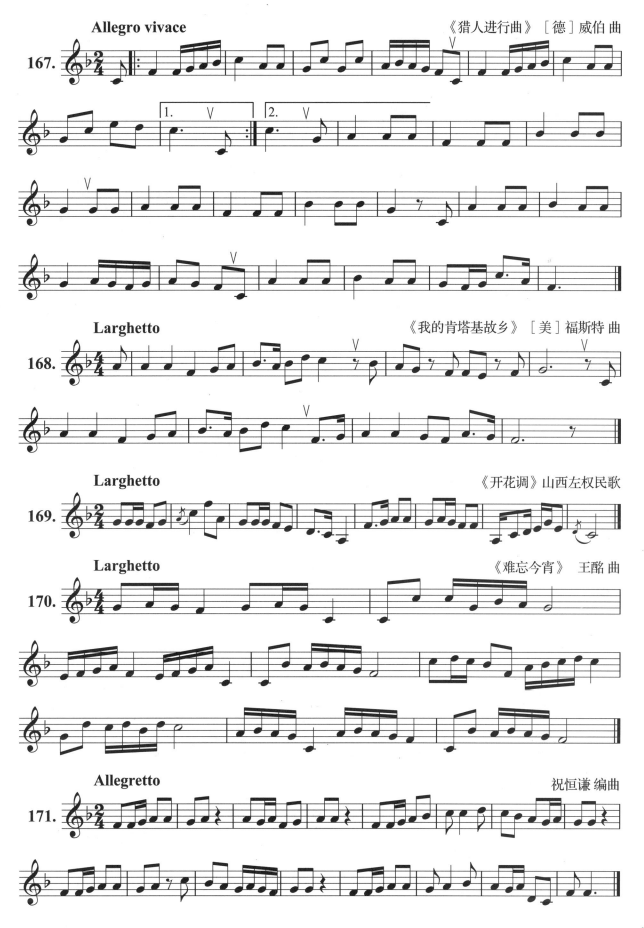

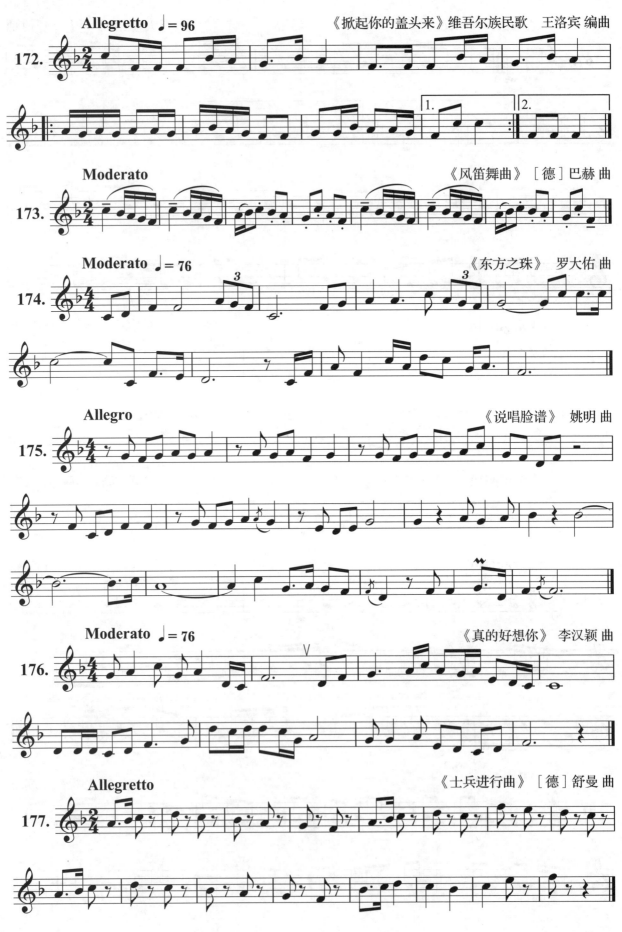

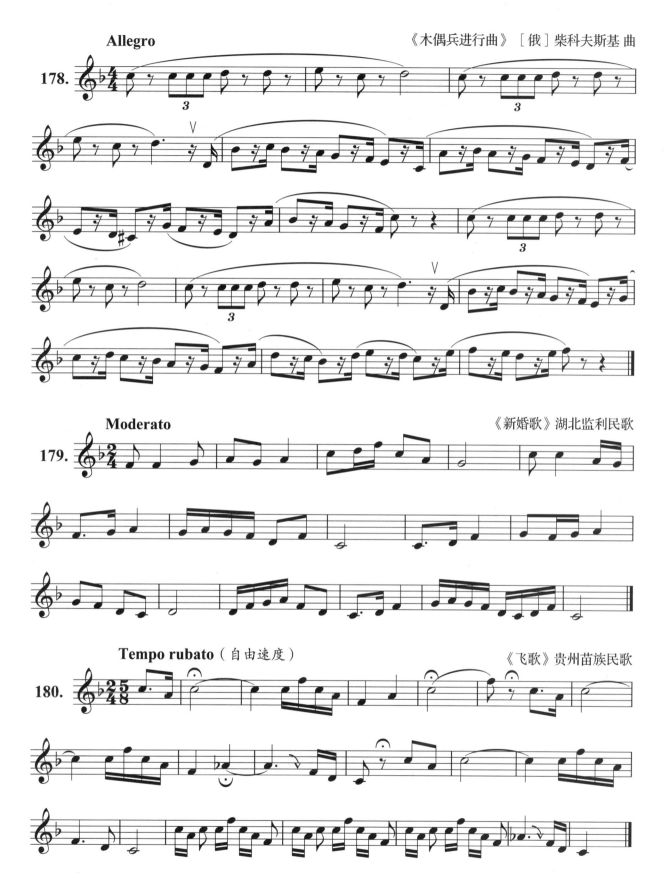

第二节　d小调及五声调式

😊 基本练习

♪ 音阶

（自然小调）

（和声小调）

（旋律小调）

♪ 三全音及解决

（减五度及解决）

（增四度及解决）

♪ 正三和弦分解

i　　　i₆　　　i⁶₄

iv　　　iv₆　　　iv⁶₄

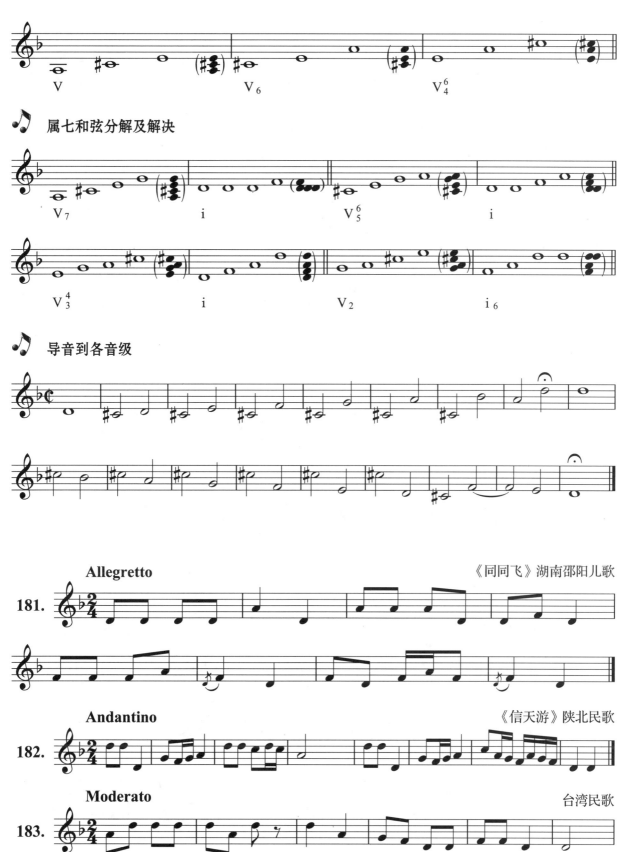

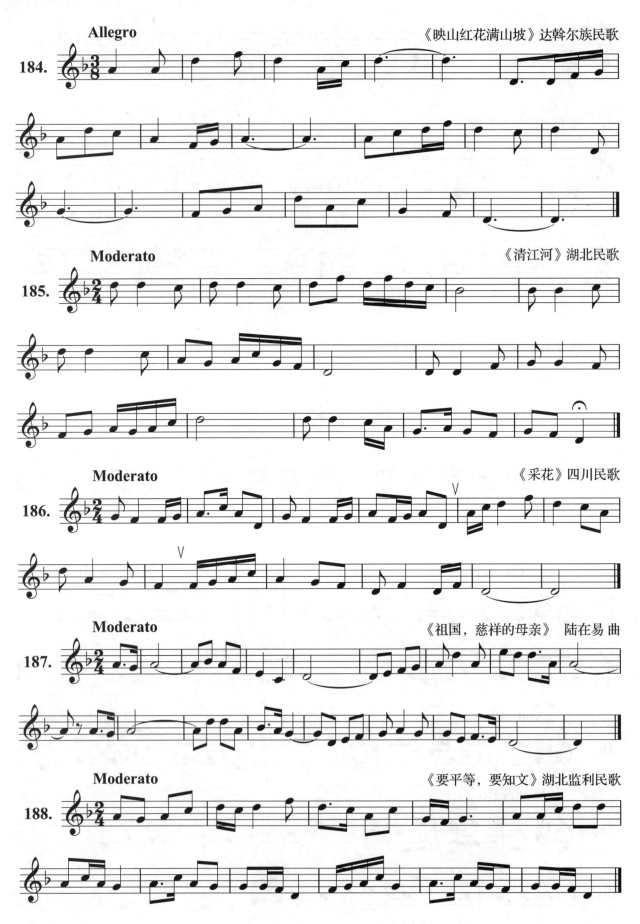

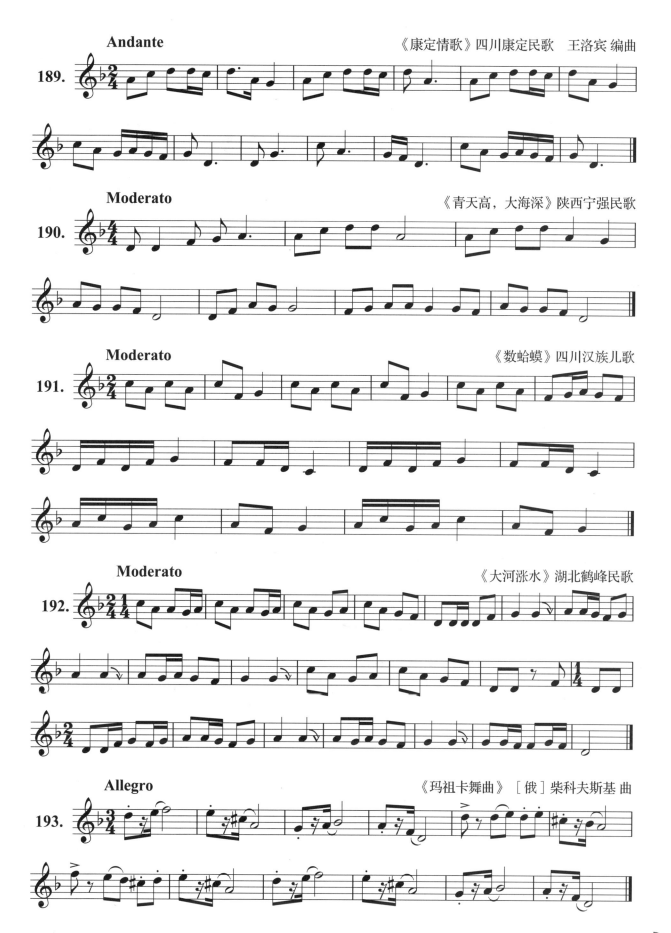

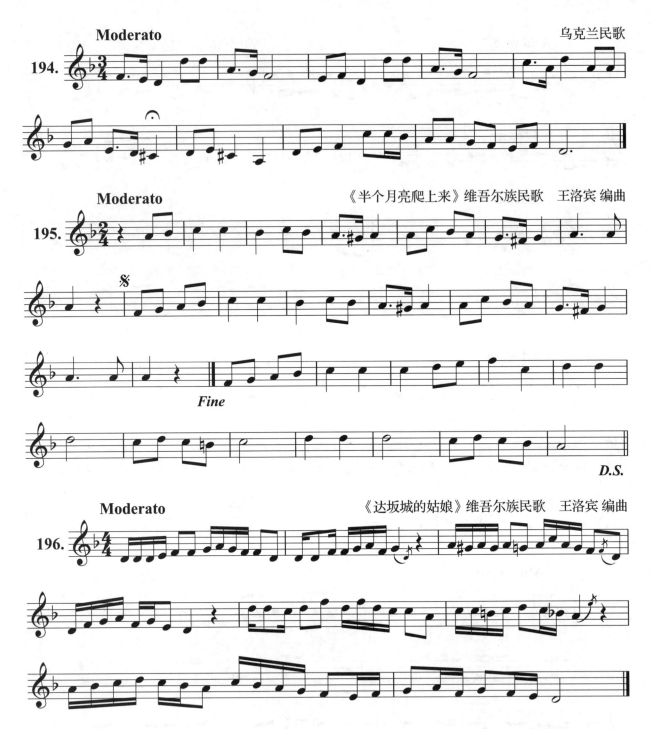

第三节 二 声 部

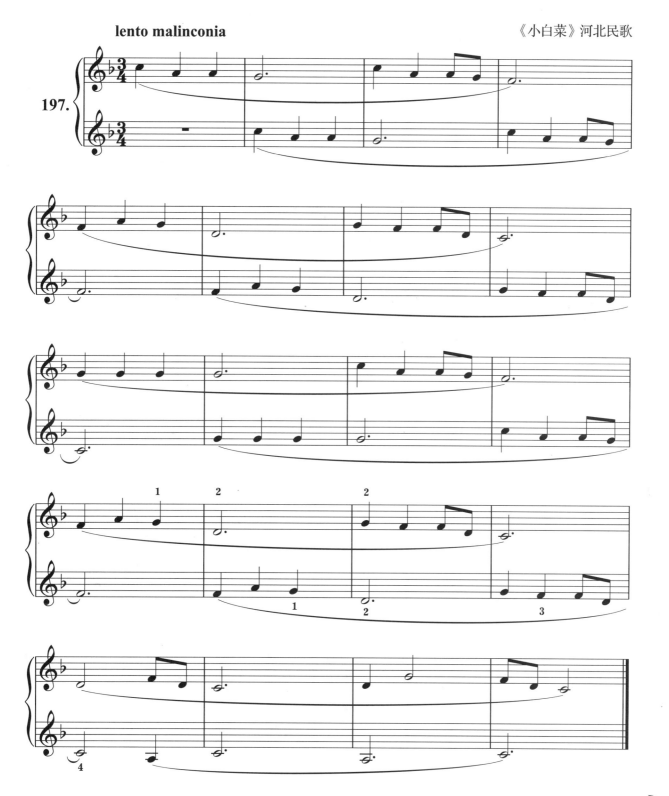

197. lento malinconia
《小白菜》河北民歌

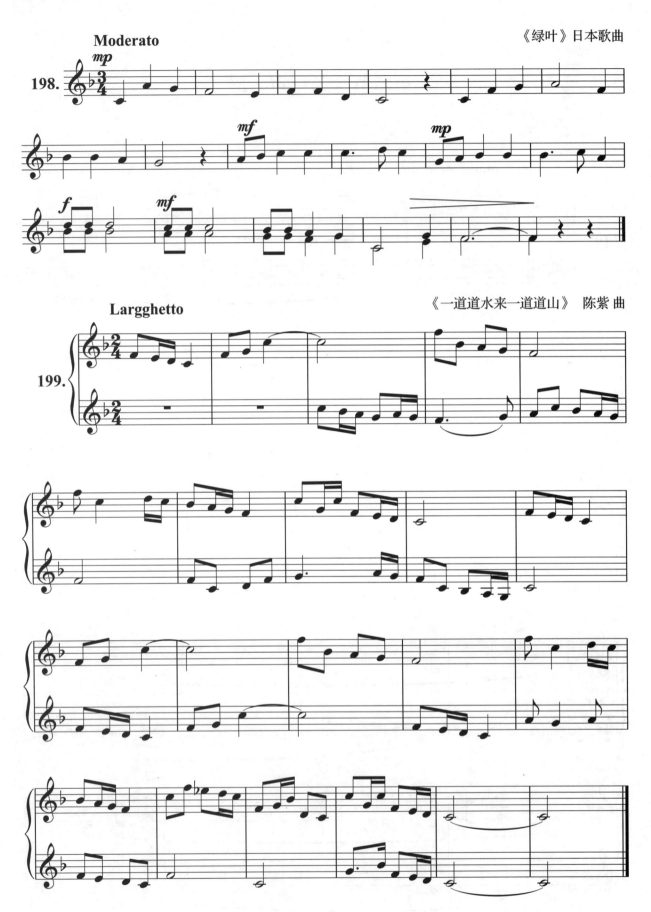

第十三章
两个升号调各调式视唱

第一节　D 大调及五声调式

😊 基本练习

♪ 音阶

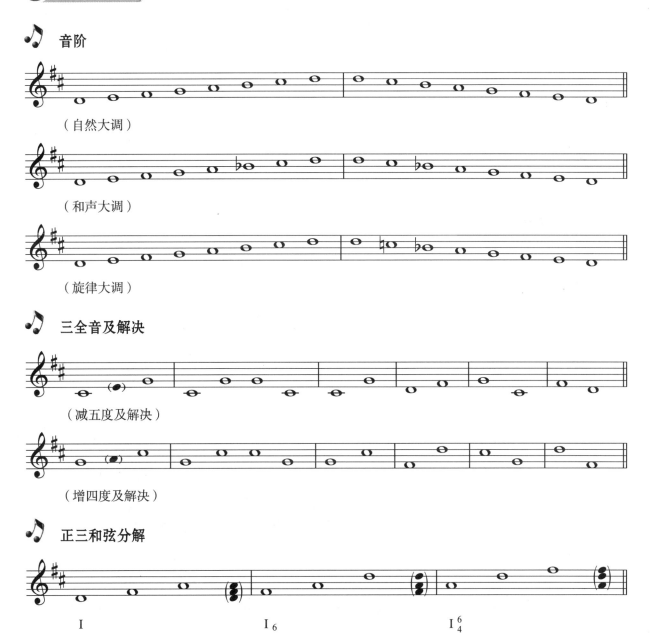

（自然大调）

（和声大调）

（旋律大调）

♪ 三全音及解决

（减五度及解决）

（增四度及解决）

♪ 正三和弦分解

I　　　　I₆　　　　I⁶₄

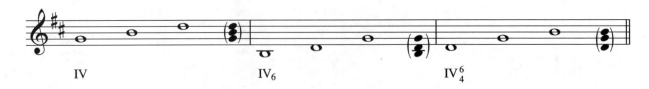

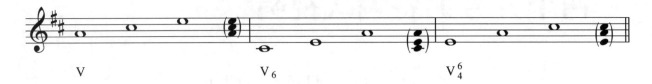

♪ 属七和弦分解及解决

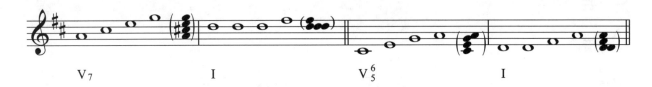

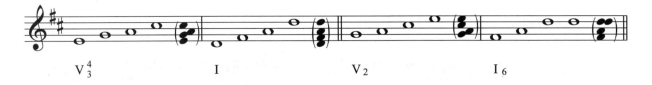

♪ 导音到各音级

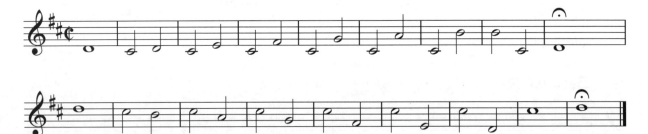

Moderato　　　　　　　　　　　　　　　　　　《采桑曲》　陈田鹤 曲

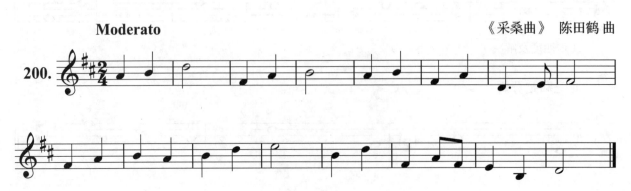

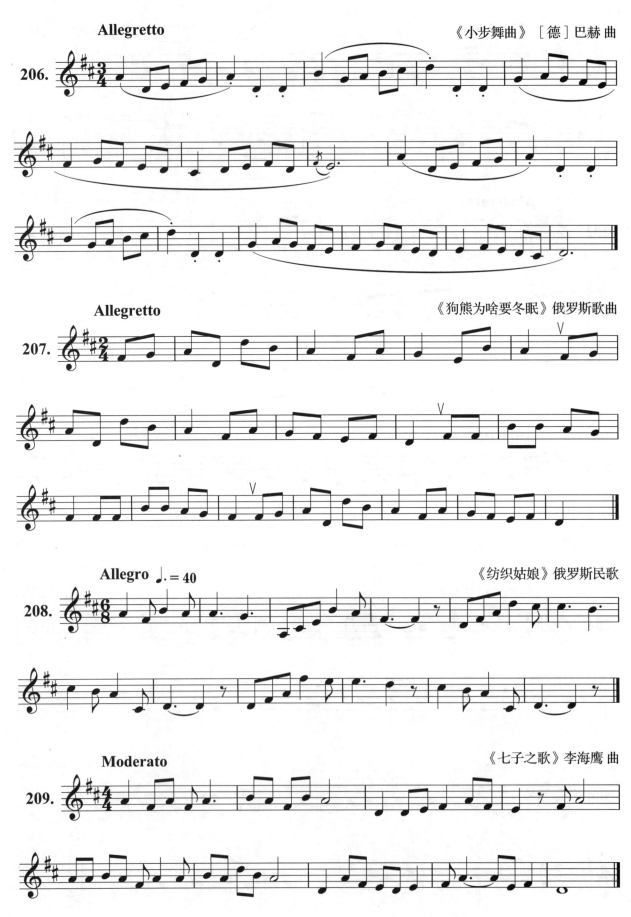

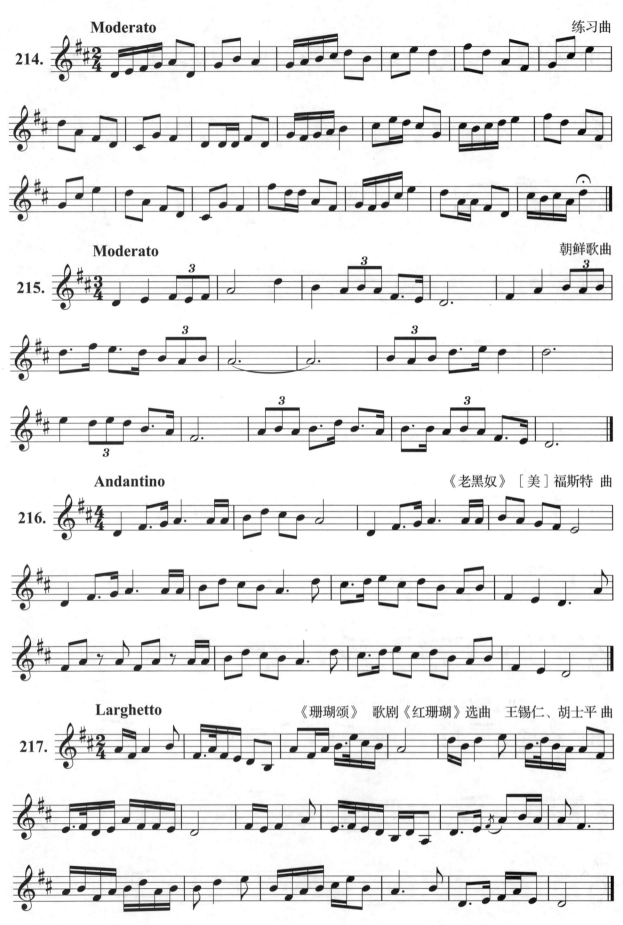

第二节 b小调及五声调式

😊 基本练习

♪ 音阶

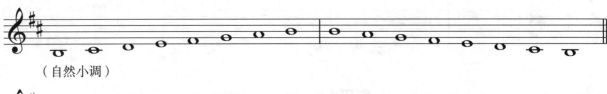

（自然小调）

（和声小调）

（旋律小调）

♪ 三全音及解决

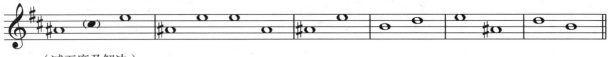

（减五度及解决）

（增四度及解决）

♪ 正三和弦分解

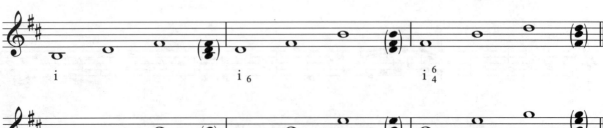

i i₆ i⁶₄

iv iv₆ iv⁶₄

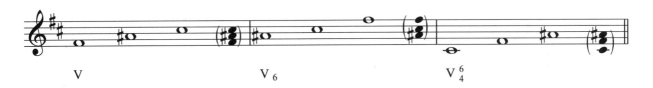

V V₆ V⁶₄

♪ 属七和弦分解及解决

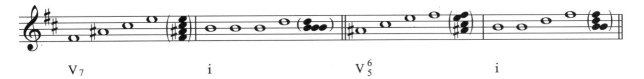

V₇ i V⁶₅ i

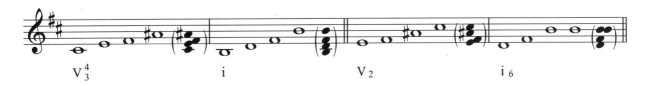

V⁴₃ i V₂ i₆

♪ 导音到各音级

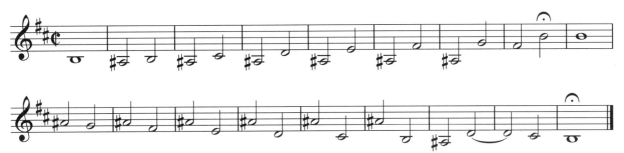

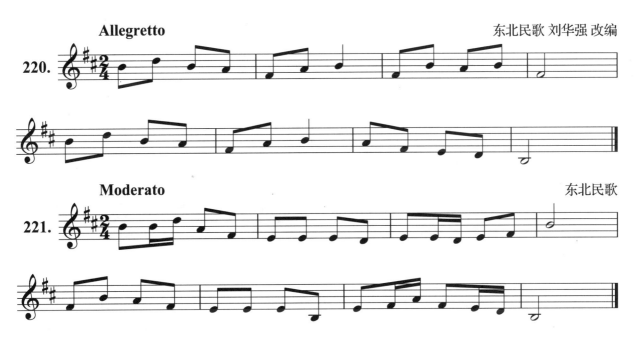

Allegretto 东北民歌 刘华强 改编

220.

Moderato 东北民歌

221.

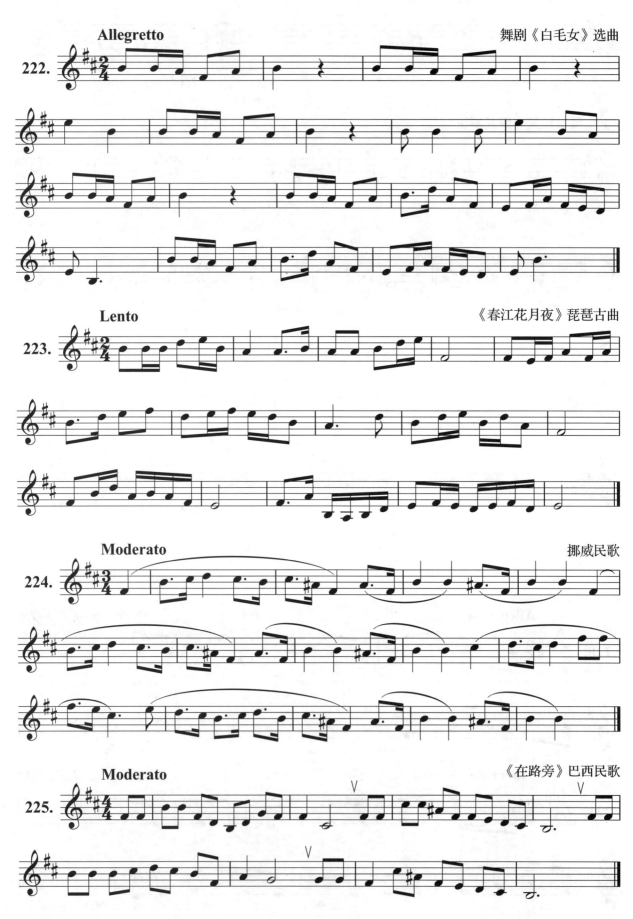

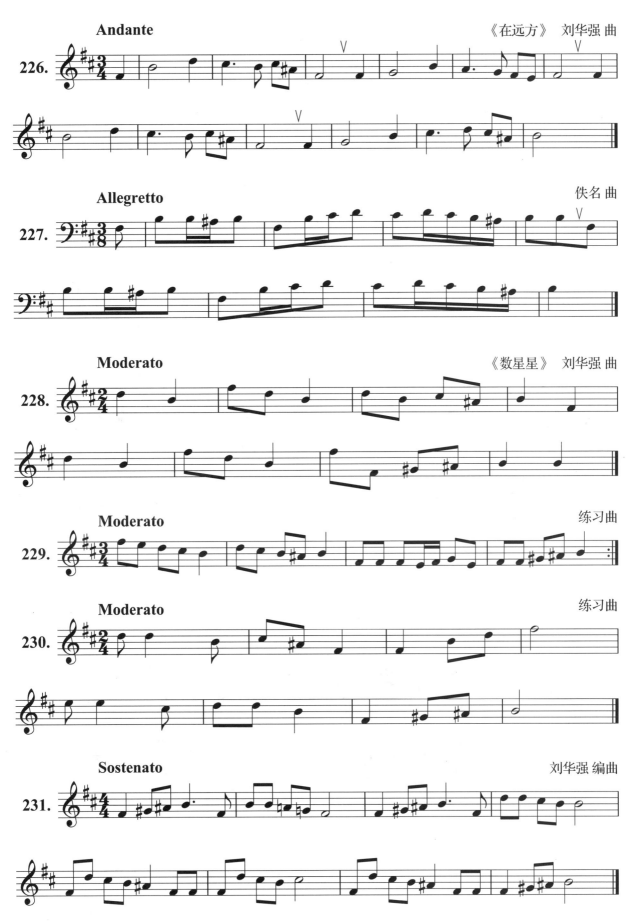

第三节 二声部

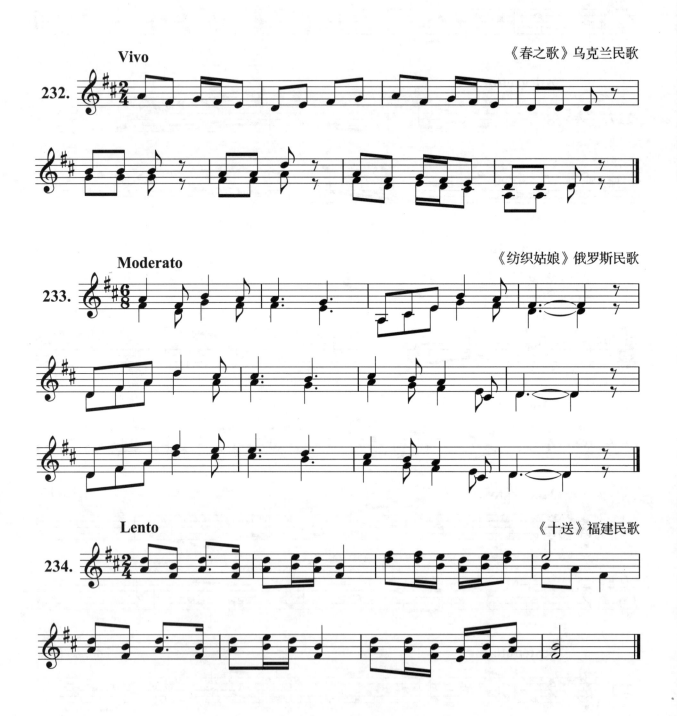

第十四章
两个降号调各调式视唱

第一节 ♭B大调及五声调式

😊 基本练习

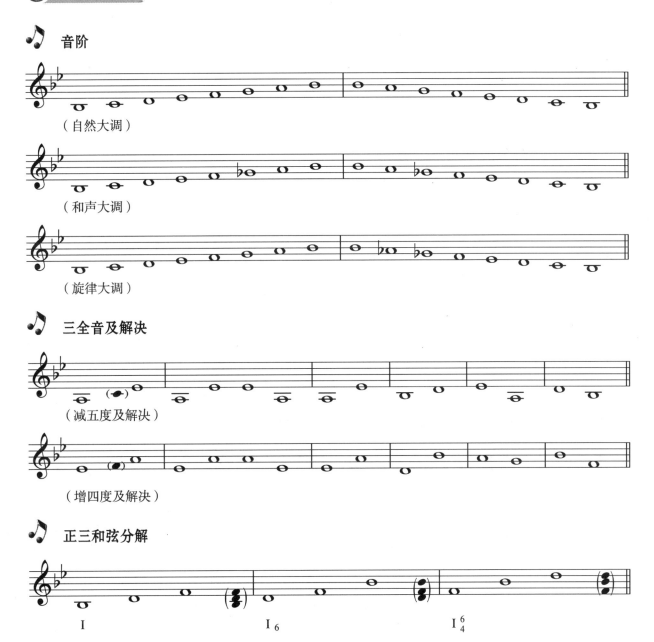

（自然大调）

（和声大调）

（旋律大调）

♪ 三全音及解决

（减五度及解决）

（增四度及解决）

♪ 正三和弦分解

I　　　I₆　　　I⁶₄

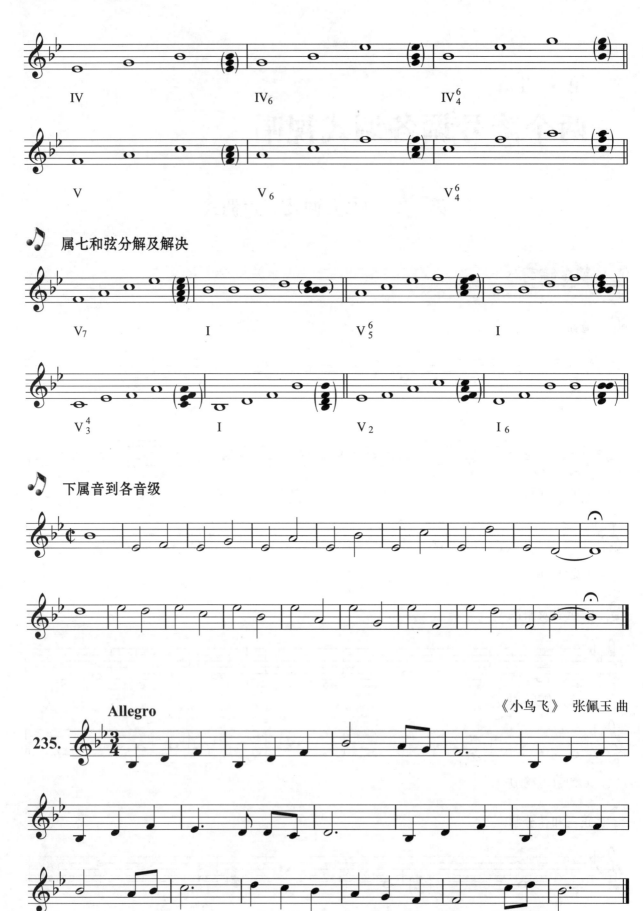

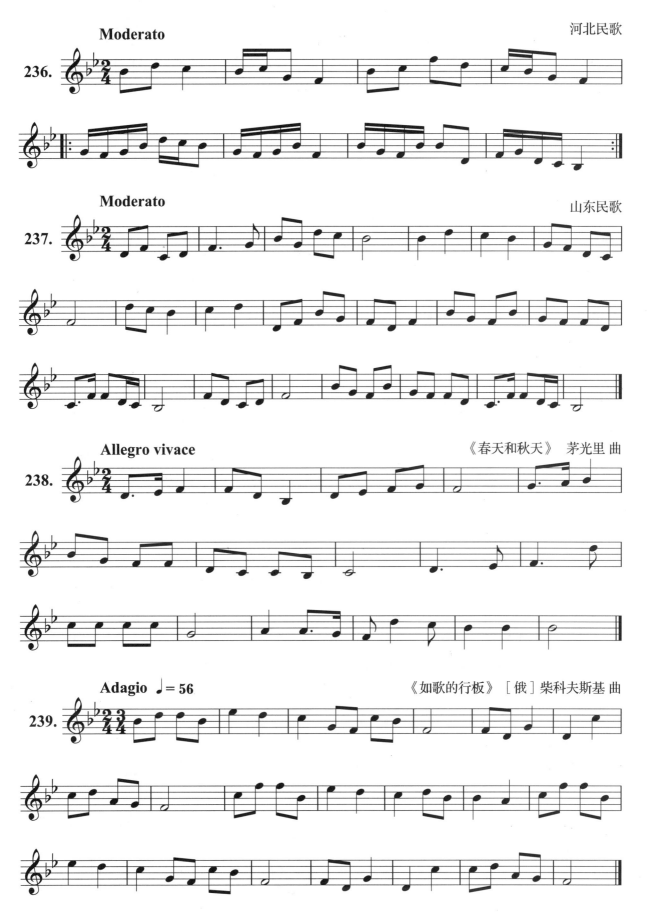

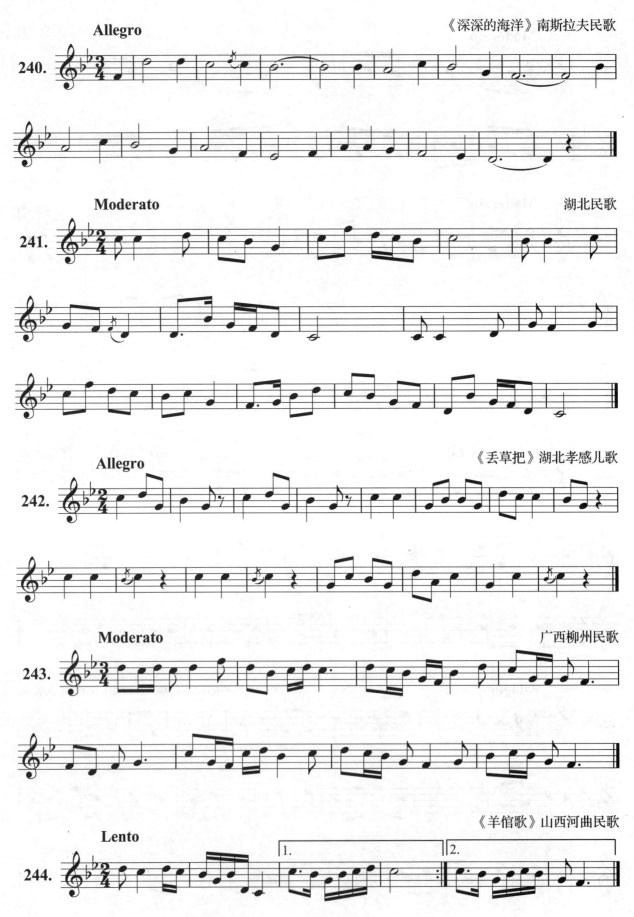

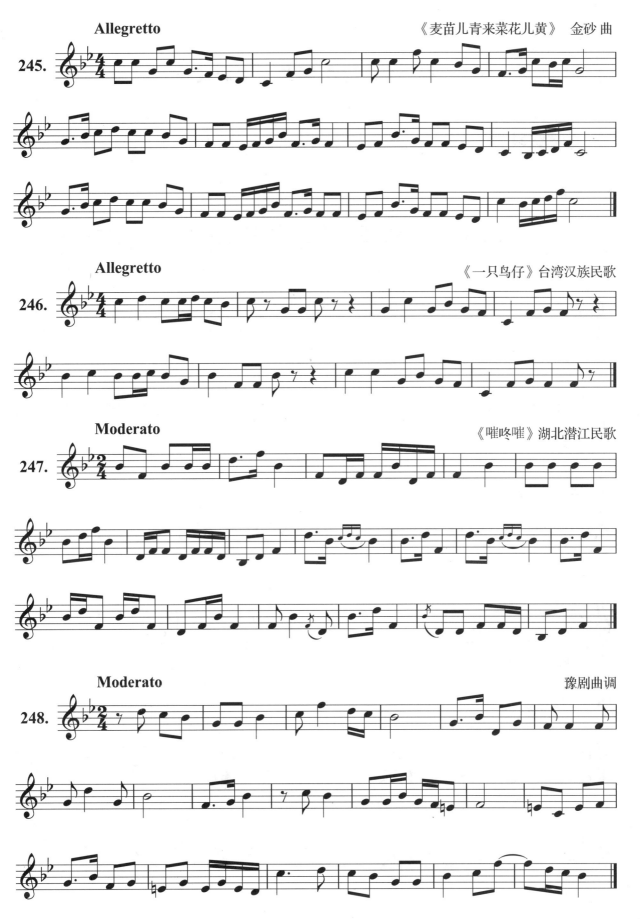

第二节 g小调及五声调式

😊 基本练习

♪ 音阶

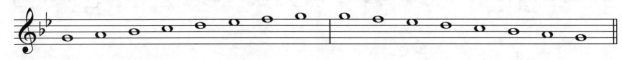

（自然小调）

（和声小调）

（旋律小调）

♪ 三全音及解决

（减五度及解决）

（增四度及解决）

♪ 正三和弦分解

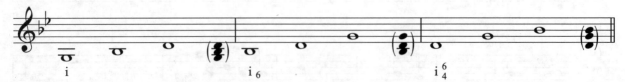

i i$_6$ i$_4^6$

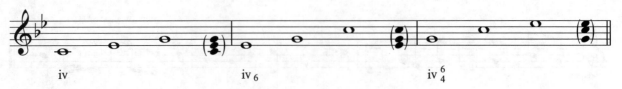

iv iv$_6$ iv$_4^6$

属七和弦分解及解决

导音到各音级

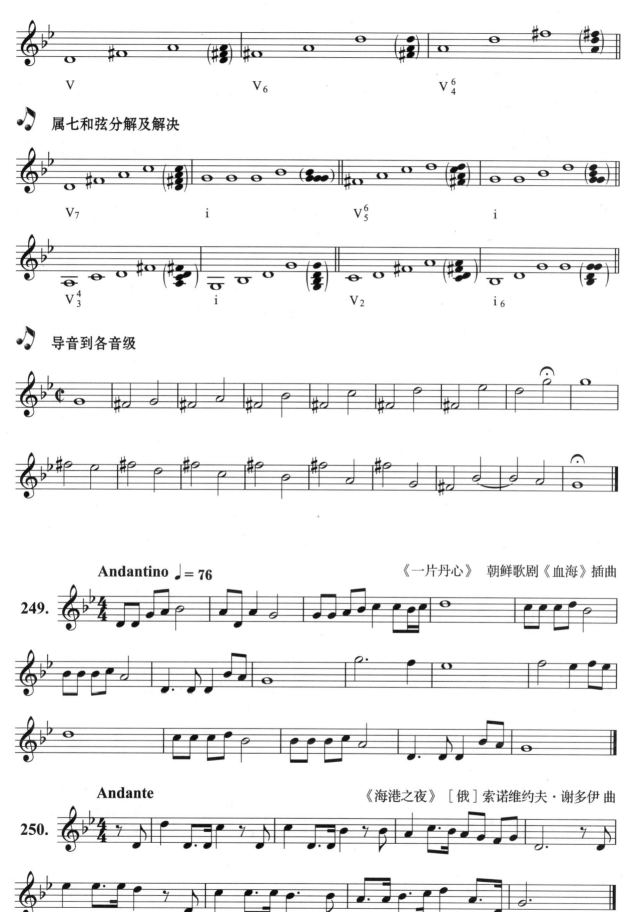

249. Andantino ♩=76　　《一片丹心》 朝鲜歌剧《血海》插曲

250. Andante　　《海港之夜》［俄］索诺维约夫·谢多伊 曲

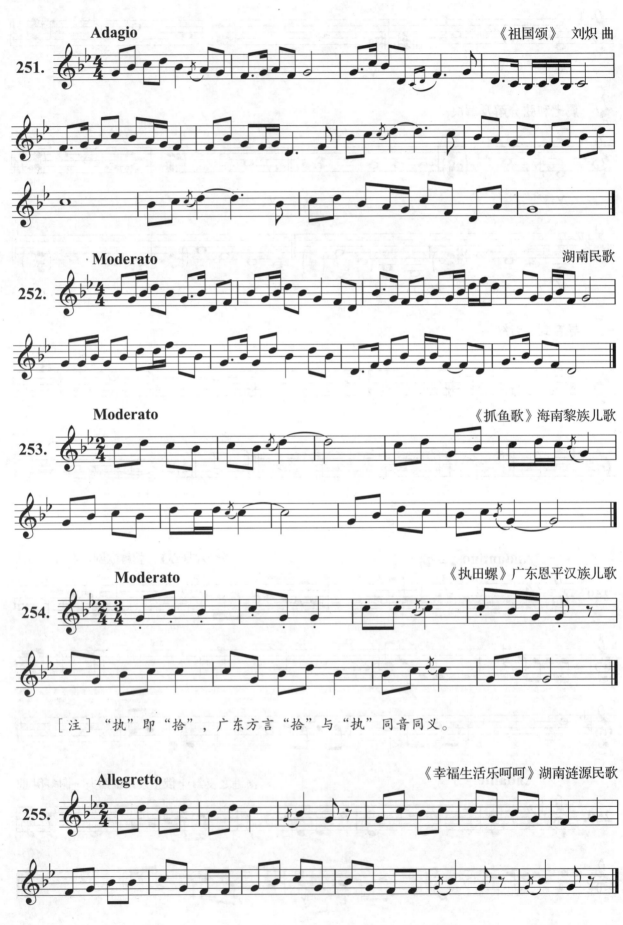

[注]"执"即"拾",广东方言"拾"与"执"同音同义。

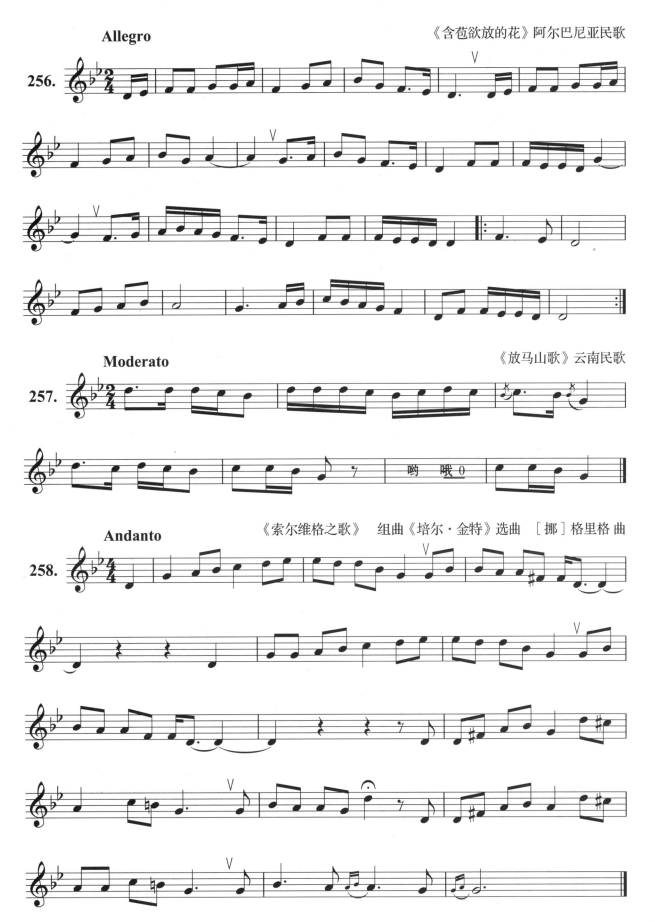

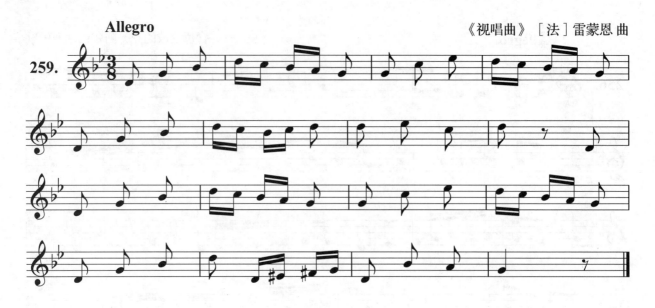

《视唱曲》［法］雷蒙恩 曲

259. Allegro

第三节 二声部

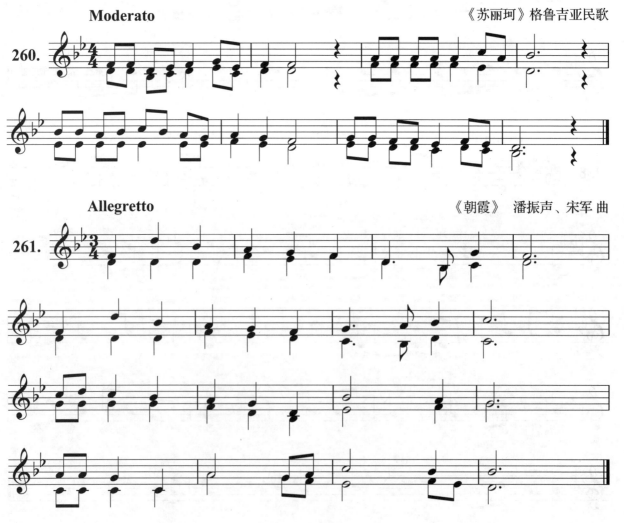

260. Moderato 《苏丽珂》格鲁吉亚民歌

261. Allegretto 《朝霞》 潘振声、宋军 曲

第十五章
三个升降号调各调式视唱

第一节　A大调及五声调式

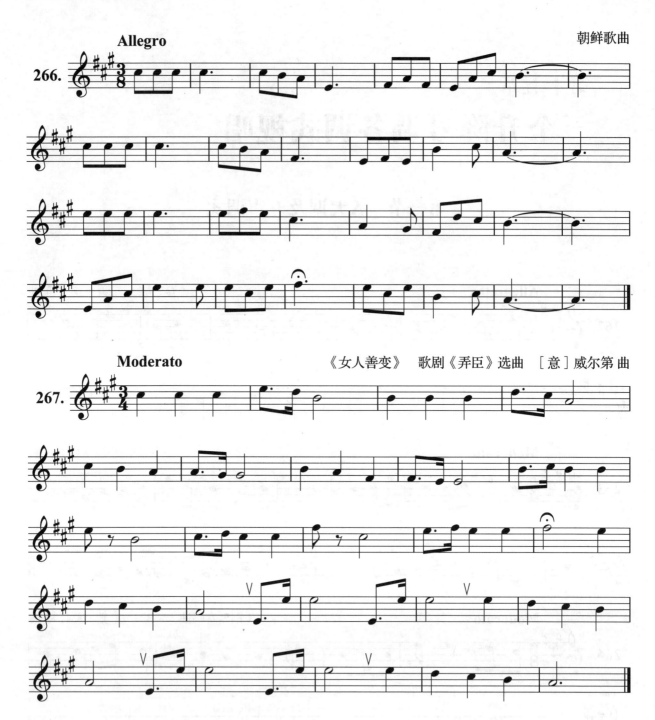

第二节 #f 小调及五声调式

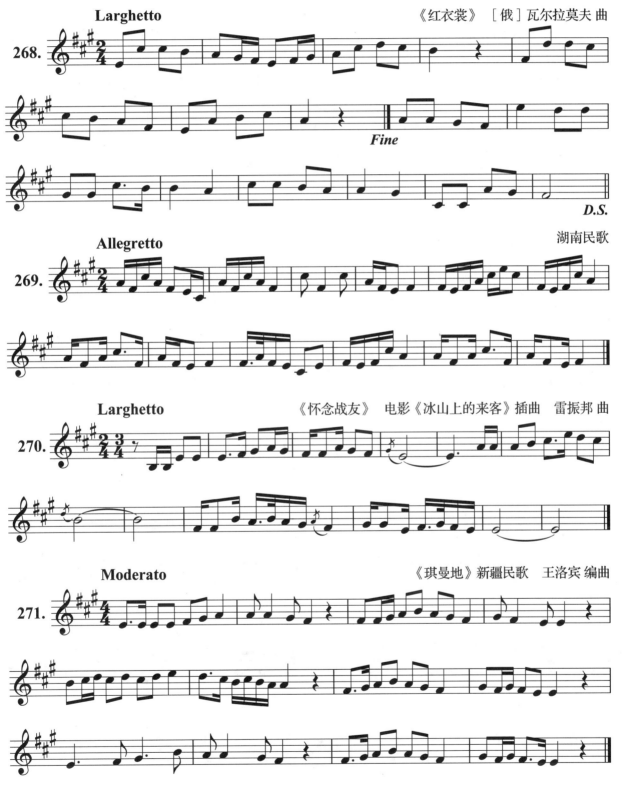

第三节 ♭E 大调及五声调式

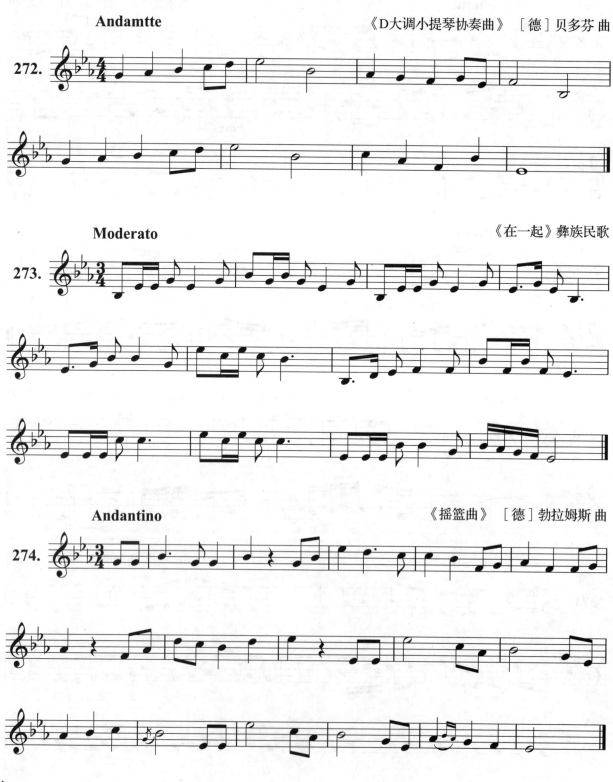

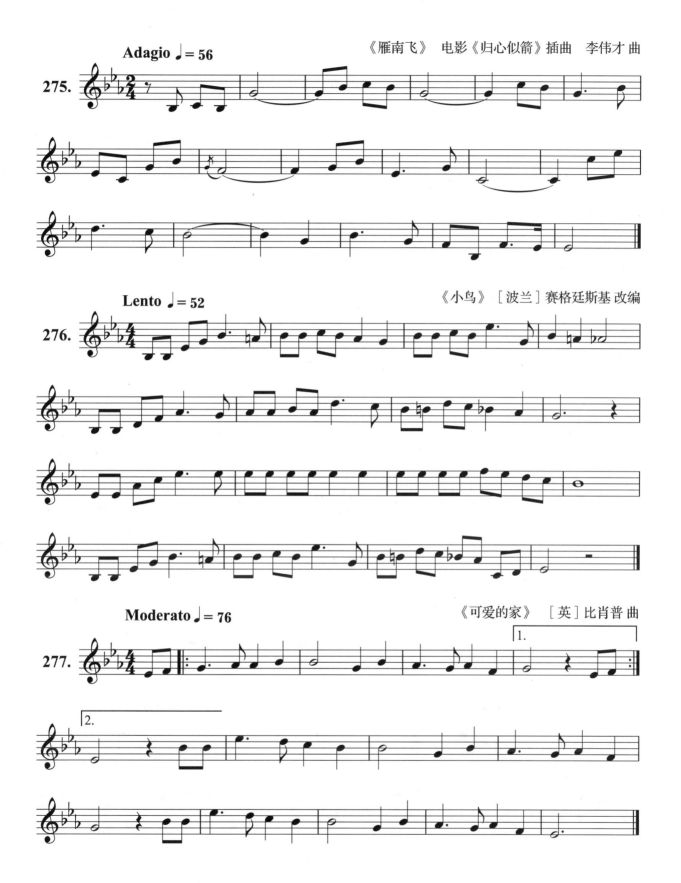

第四节　c小调及五声调式

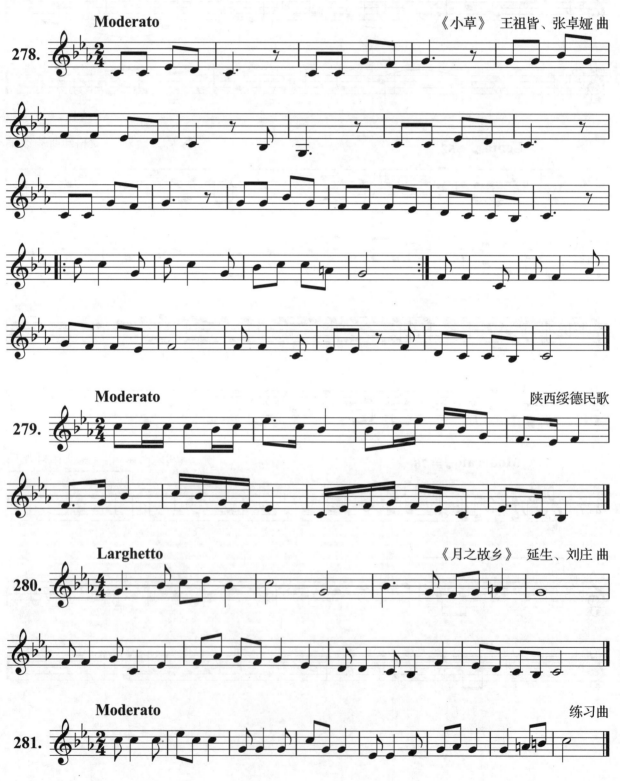

第五节 二 声 部

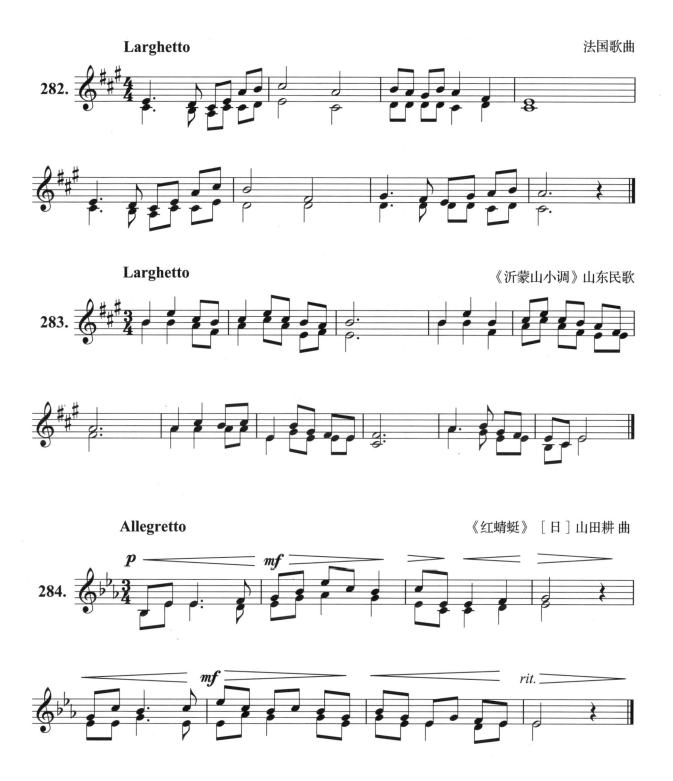

《信天游》 陕北民歌

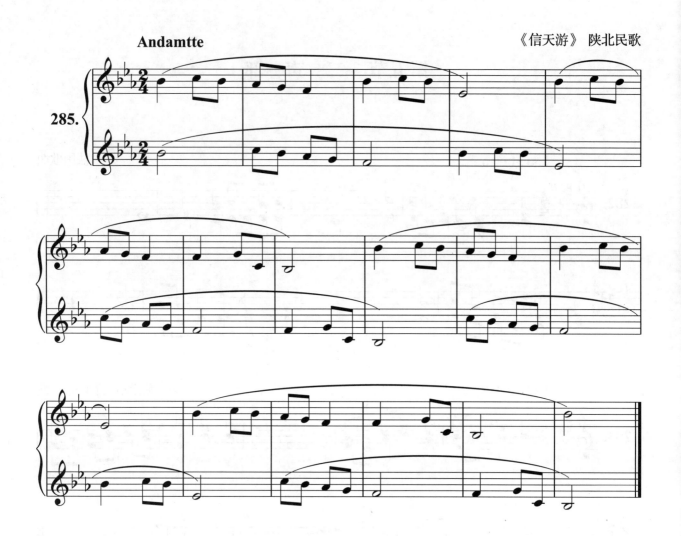

第十六章
简谱视唱

286. 1=C 2/4 《我的家乡日喀则》西藏儿歌

稍快

| 1123 | 5 5 | 1161 | 6 5 | 1121 | 6165 | 3532 | 1 1 ‖

287. 1=F 2/4 《每当我走过老师窗前》 董希哲 曲

小行板

| 51 3 | 24 3 | 22 12 | 5 - | 671 | 123 | 5431 | 2 - |

| 33 3 | 6 6 | 56 45 | 3 - | 2 22 | 543 | 22 12 | 1 - ‖

288. 1=F 4/4 《多年以前》〔英〕贝利 曲

中板

| 1 123 34 | 5 653 0 | 5 432 0 | 4 321 0 |

| 1 123 34 | 5 653 0 | 5 432 32 | 1 - - 0 ‖

289. 1=C 2/4 哈萨克族民歌

小快板

| 5 67 | 1 76 | 5 67 | 1 - | 123 | 321 | 656 | 5 - |

| 5 67 | 1 - | 6 5 | 3234 | 5 56 | 5 43 | 2 7 | 1 - |

| 1 12 | 3 4 | 5 56 | 5 43 | 2 7 | 1 - ‖

290. 1=G 3/4　　　　　　　　　　　　　　　　　　　　《我爱祖国的蓝天》 羊鸣 曲

小快板

| 3 － 5 | 1 2 1 | 7· 6̲5̲ | 6̣ － － | 1 － 6̣ |

| 5· 6̣̲ 3̣ | 2· 1̲6̣̲1̣̲ | 2 － － | 3· 2̲1̲ | 1 3̣ 7̣ |

| 6̣· 7̣̲6̣̲5̣̲ | 3̣ － － | 5̣ 6̣ 1 | 2 － 6̣ | 5̣ － － | 3· 1̲2̲ | 1 － － ‖

291. 1=G 2/4　　　　　　　　　　　　　　　　　　　　　　哈萨克族民歌

小快板

| 6̣̲7̣̲1̲2̲ | 3̲4̲3̲2̲ | 1̲1̲7̣̲5̣̲ | 6̣ － | 3 4̲3̲ | 2̲4̲3̲2̲ | 1 2̲3̲ | 6̣ － |

| 3 6̣ | 5̣ 6̣ | 5̣̲5̣̲4̣̲5̣̲ | 3 － | 2 2̲3̲ | 4̲6̲5̲4̲ | 3̲2̲1̲3̲ | 6̣ － ‖

292. 1=F 3/4　　　　　　　　　　　　　　　　　　　　　　英国民歌

小快板

| 5̣ 1 1 | 1 7̣̲ 2 | 5̣ 2 2 | 2 1̲2̲ 3 | 5̣ 3 3 |

| 3 2̲3̲ 4 | 5̣ 6̣ 7̣ | 1 － － | 5̣ 5 5 | 5 4̲5̲6̲ |

| 5̣ 4 4 | 4 3̲4̲5̲ | 5̣ 3 3 | 3 2̲3̲4̲ | 5̣ 6̣ 7̣ | 1 － － ‖

293. 1=F 2/4　　　　　　　　　　　　　　　　　　　　《七色光之歌》 徐锡宜 曲

中板

| 5̣ 5̣ | 1̲1̲0 | 3·̲4̲5̲4̲ | 3̲1̲0 | 2̲2̲ 3 | 2̲0̲6̲5̲ | 5 － | 5· 0 |

| 5̣ 5̣ | 1̲1̲0 | 3·̲4̲5̲4̲ | 3̲1̲0 | 2̲2̲ 3 | 2̲6̲0̲5̲ | 1 － | 1· 0 |

| 6 6 | 4· 6̲ | 5̲5̲ 6̲5̲4̲3̲ | 2̲2̲2̲1̲ | 2̲2̲ 3 | 5̲5̲5̲6̲ | 5 － |

| 3̲5̲5̲ | 5̲5̲4̲ | 5̣ 4̲4̲ | 4̲4̲3̲ | 3 5̲5̲ | 5̲5̲4̲ | 5̣ 4̲4̲ | 4̲4̲3̲ |

| 3̲3̲5̲ | 4̲4̲2̲ | 5̣̲5̣̲4̣̲4̣̲ | 3 － | 3̲3̲5̲ | 4̲4̲2̲ | 5̣̲5̣̲6̣̲7̣̲ | 1 － ‖

第二部分 视唱篇 & 第十六章 简谱视唱

294. 1=C 3/4 《小燕子》汪 玲 曲

小广板

5 6 3 | 5 - - | i 6 6 | 5 - - | 5 6 i | 6 - - |[1. 5 3 2

1 - - |[2. 6 5 6 | i - - ‖ 3 5 5 0 5 0 | 6 i i 0 i 0 | 6 i 6 5
 Fine

3 3 2 - | 3 5 5 5 0 | 6 i i i 0 | 1 2 3 5 | 2 2 1 - ‖
 D.C.

295. 1=A 2/4 《小黑马》青海都兰蒙古族儿歌

中板

6·1 6 1 | 3·5 3 2 | 1 6 5 3 2 | 2 - | 3·5 3 5 | 1·2 1 6 | 5 3 5 6 1 | 6 - ‖

296. 1=D 2/4 《小放牛》河北汉族儿歌

中板

5 3 5 | 0 6 5 | 3·5 6 i | 5 3 2 | 5 3 5·3 | 2 5 3 2 |

1 2 1 6 | 5· 6 | 1 6 1 | 0 6 5 | 3·5 6 i | 5 3 2 |

5 3 5·3 | 2 5 3 2 | 1·2 3 5 | 2 1 6 1 | 5· - ‖

297. 1=F 2/4 《我们的田野》张文纲 曲

行板

0 3 5 3 | 6 5 | 5 6 5 | 3· 5 | 1 3 2 | 0 5 1 2 |

3 5 3 | 3 3 5 | 6 6·6 5 | 3 | 2 - | 2 0 3 2 |

1 7 | 6 1 5 | 5 0 1 2 | 3 3·3 | 2 5 | 1 - ‖

298. 1=F 4/4 《十只绿瓶》美国歌曲

活泼的进行风格

1 1 1̲ 3̇· | 2̲·1̲ 2̲·3̲ 1 - | 3 3 3̲ 5̇· | 4̲·3̲ 4̲·5̲ 3 ᵛ1̲·1̲ |

6 6 5̲ 3 1 | 2̲·3̲ 2̲·1̲ 6̣ ᵛ5̣̲·5̣̲ | 1 1 1 5̇· | 2̲·1̲ 2̲·3̲ 1 - ‖

299. 1=♭B 2/4 3/4 《如歌的行板》[俄] 柴科夫斯基 曲

小广板

1̲ 3̲ 3̲ 1̲ | 4 3 | 2 6̲̣ 5̣̲ 2̲ 1̲ | 5̣ - | 5̲̣ 3̲ 6̣ | 3 2 |

2̲ 3̲ 7̲̣ 6̲̣ | 5̣ - | 2̲ 5̲ 5̲ 1̲ | 4 3 | 2 3̲ 1̲ | 1 7̣ | 2̲ 5̲ 5̲ 1̲ |

4 3 | 2̲ 6̲̣ 5̲̣ 2̲ 1̲ | 5̣ - | 5̲̣ 3̲ 6̣ | 3 2 | 2̲ 3̲ 7̲̣ 6̲̣ | 5̣ - ‖

300. 1=C 4/4 [奥]莫扎特 曲

快板

5 5 5 5 | 5̲ 1̲̇ 3̲ 4̲ 5 0 | 5̲ 1̲̇ 3̲ 4̲ 5̲ 1̲̇ 1̲ 2̲ | 3̲ 1̲ 5̲ 4̲ 3 2 |

5 5 5 5 | 5̲ 1̲̇ 3̲ 4̲ 5 0 | 5̲ 1̲̇ 3̲ 4̲ 5̲ 1̲̇ 1̲ 2̲ | 3 2 1 0 ‖

301. 1=C 2/4 《小喇叭》伊园桐 曲

快板

5̲ 1̲̇ 1̲̇ 1̲̇ | 7̲ 6̲ 5̲ 3̲ | 2̲ 3̲ 4̲ 6̲ | 5 - | 1̲̇ 1̲̇ 7̲ 7̲ | 6̲ 6̲ 5 | 6̲ 1̲̇ 5̲ 3̲ | 2 - |

5̲ 5̲ 3̲ 4̲ | 5 1̇ | 7̲ 6̲ 7̲ 2̲̇ | 6 - | 5̲ 1̲̇ 7̲ 6̲ | 5̲ 6̲ 3 | 5̲ 6̲ 7̲ 2̲̇ | 1̇ - ‖

302. 1=G 3/4 《练习曲》[德] 席特 曲

中板

3̲ 1̲ 5 0 | 4̲ 2̲ 5 0 | 3̲ 1̲ 5 5 | 5 - - | 4̲ 3̲ 2 0 |

3̲ 2̲ 1 0 | 2̲ 3̲ 2̲ 1̲ 7̲ 6̲ | 5 0 0 | 3̲ 1̲ 5 0 | 4̲ 2̲ 5 0 |

3̲ 1̲ 5 5 | 5 - - | 4̲ 3̲ 2 0 | 3̲ 2̲ 1 0 | 7̲̣ 1̲ 2̲ 5̲ 6̲ 7̲ | 1 0 0 ‖

307. 1=C 2/4
《嘚嘚调》湖北民歌　陈国权 编曲

第二部分 视唱篇 & 第十六章 简谱视唱

318. 1=C 4/4 　　　　　　　　　　　　　　　《可爱的家》[英]比肖普曲

中板

319. 1=G 5/4 　　　　　　　　　　　　　　　《伊凡·苏萨宁》[俄]格林卡曲

中板

320. 1=G 3/4 　　　　　　　　　　　　　　　练习曲

小快板

321. 1=D 3/4 《摇篮曲》［德］勃拉姆斯 曲

小行板

3 3 | 5· 3 3 | 5 0 3 5 | i 7· 6 | 6 5 5ᵛ 2 3 | 4 2 2 3 |

4 0 2 4 | 7 6 5 7 | i 0 1 1 | i — 6 4 | 5 — ᵛ 3 1 |

4 5 6 | ³⁄₅ — ᵛ 1 1 | i — 6 4 | 5 — 3 1 | 4ⁿ⁵⁴ 3 2 | 1 — ‖

322. 1=♭E 6/8 《纺织姑娘》俄罗斯民歌

中板

5 3 6 5 | 5· 4· | 5 7 2 6 5 | 3· 3 0 |

1 3 5 i 7 | 7· 6· | 7 6 5 7 | 1· 1 0 |

1 3 5 3 2 | 2· 1 0 | 7 6 5 7 | 1· 1 0 ‖

323. 1=D 6/8 《摇篮曲》［奥］伯恩哈德·弗利斯 曲

行板

3 4 3 2 1 2 | 1· 1 0 0 | 1 4 4 4 5 6 | 5· 5 0 0 | 2#1 2 2 1 2 | 4· 4 0 0 |

3 3 3 4 3 4 | 5· 5 0 0 | 6 6 6 6#5 6 | i· i 0 0 | 5 5 5 5#4 5 | i· i 0 0 |

4 5 4 3 4 5 | 2· 2 0 0 | 3 4 3 2 1 2 | 1· 1 0 3 | 5· 5#4♮4 3 4 2 | 1 0 0· ‖

324. 1=D 2/4 舞剧《白毛女》选曲

中板

5 0 5 0 | 3 — | 5̂6̂5 3̂2̂1 | 2 — | 6 0 6 0 |

6 — | 5̂6̂5 3̂2̂1 | 3 — | 3· 6 1 2 | 3· 6 1 2 |

5· 2 3 5 | 5· 2 3 5 | 3 0 i 0 | i — | 6̂1̂6 5̂2̂3 | 1 0 ‖

334. 1=♭B 2/4 关系大小调　　　　　　　《人民海军向前进》绿克 曲

进行曲速度

5　3　│ 2̇　1̇　│ 76 34 │ 5　—　│ 5　1̇1̇ │ 7　1̇　│ 2̇　2̇6̇ │ 2̇　—　│

5　3　│ 2̇　1̇　│ 2̇1̇ 76 │ 2̇　5　│ 55 1̇1̇ │ 7　1̇　│ 3̇0 2̇0 │ 1̇0 0 │

66 63 │ 6·　6 │ 66 67 │ 1̇76 │ 3̇3̇ 3̇7 │ 3̇·　2̇ │ 1̇0 70 │ 60 0 │

5·5 3 │ 2̇2̇ 1̇ │ 2̇1̇ 76 │ 2̇　5 │ 5　1̇1̇ │ 7　1̇ │ 3̇3̇3̇2̇ │ 1̇0 0 ‖

335. 1=C 2/4 转调练习　　　　　　　《土家喜送爱国粮》舞蹈音乐

中板

3 35 3 1 │ 3131 5̣ 5̣ │ 1331 5 5 │ 3　3 │ 3 35 3 1 │ 5353 1 1 │

1=F（前1=后5）

3553 5 3 │ 1　1 1 │ 3 35 3 1 │ 3131 5̣ 5̣ │ 1331 5 5 │ 3　3 3 │

3 35 3 1 │ 3131 5̣ 5̣ │ 3553 5̣ 5̣ │ 1　— ‖

336. 1=D 2/4 转调练习　　　　　　　《采茶灯》 陈田鹤 曲

小快板

6　5 │ 35 65 │ 6·56 │ 6·1̇5 │ 36 52 │ 3·23 │

6·56 │ 3·23 │ 35 35 53 2 │ 16̣ 1 │ 2 — │

1=G（前6=后3）

5 65 32 │ 11 2 │ 13 2 │ 16̣ 1 21 │ 6̣ — │ 3 3 5 32 │

1 3 2 │ 5 32 16̣1 │ 2 — │ 1 3 2 │ 16̣ 1 21 │ 6̣ — │

16̣1 2 │ 3 — │ 5 32 16̣1 │ 2 — │ 1 3 2 │ 16̣ 1 21 │ 6̣ — ‖

第十七章
看谱唱词

小 钟

337.　1=D 2/4　　　　　　　　　　　　　　　　　　　　佚名词曲

5　3　|　4　2　|　5　3　|　4　2　|　1 2 3 4　|　5　3　|　4　2　|　1　-　‖
嘀　嗒，嘀　嗒，嘀　嗒，嘀　嗒，我的小钟　说　话："嘀　嗒　嘀"。

小 蜻 蜓

338.　1=F 3/4　　　　　　　　　　　　　　　　　　　　周康明 词
　　　　　　　　　　　　　　　　　　　　　　　　　　　钟立民 曲

3　-　5　|　2　-　-　|　6　-　1　|　5̇　-　-　|　5　-　3　|
小　　蜻　　蜓　　　　是　益　　虫，　　　　飞　　到

2　-　1　|　6̣·　-　1　|　2　-　-　|　3　-　3　|　2　-　3　|
西　　来　飞　到　东。　　　　不　吃　粮　食

1　2̂　|　6̣·　-　-　|　5̇　-　1　|　2　3　5　|　2　-　3　|　1　-　-　‖
不吃　菜，　　　　是　个　捕蚊的　小　英　雄。

小 公 鸡

339.　1=D 2/4　　　　　　　　　　　　　　　　　　　　钟　灵 词
　　　　　　　　　　　　　　　　　　　　　　　　　　　瞿希贤 曲

3　2̂3　|　1　-　|　5　5̂6　|　5　-　|　6 6 5 3　|　2　2̂3　|　1　-　|　1　-　‖
小　公　鸡，　　起得　早，　　伸长脖子　高声　叫。
叫　哥　哥，　　也起　早，　　背上书包　上学　校。
叫　爸　爸，　　也起　早，　　快去工作　别迟　到。

春 天 来

340.　1=D　2/4　　　　　　　　　　　　　　　　　　　金 近词
　　　　　　　　　　　　　　　　　　　　　　　　　　　马 成曲
中板

3 3 2 | 3 3 2 | 3 5 5 1 | 2 — |
春 天 来， 春 天 来， 花 儿 朵 朵 开；

3 3 2 | 3 3 2 | 3 5 3 1 | 2 3 | 1 — ‖
红 花 开， 白 花 开， 蜜 蜂 蝴 蝶 都 飞 来。

我 和 你

341.　1=F　4/4　　　　　　　　　　　　　　　　　　陈其钢 词曲

慢板

3 5 1 — | 2 3 5̣ — | 1 2 3 5 | 2 — — — |
我 和 你　 心 连 心，　同 住 地 球 村。

3 5 1 — | 2 3 6̣ — | 2 5̣ 2 3 | 1 — — — |
为 梦 想　 千 里 行，　相 会 在 北 京。

6 — 5 — | 6 — 1 — | 3 6̣ 3 5 | 2 — — — |
来　 吧　 朋　 友，　伸 出 你 的 手，

3 5 1 — | 2 3 6̣ — | 2 5̣ 2 3 | 1 — — — ‖
我 和 你　 心 连 心，　永 远 一 家 人。

找馍馍

342. 1=F 4/4 2/4

葛翠琳 词
瞿希贤 曲

自然、悠然地

2 3 2 1 | 2 3 2 - - | 1 2 1 2 | 1 6 - - |
小驴要吃馍馍，　　馍馍不见　了！

2 3 2 | 1 1 6 | 3 2 2 | 1 6 1 6 | 3 2 2 | 6 1 6 |
馍　呢？猫吃了！猫　呢？上树了！树　呢？火烧了！

2 3 3 | 6 1 6 | 2· 5 | 5 3 3 - | 1 2 |
火　呢？水浇了！水　　呢？　　　　小驴

1 2 | 1 - | 1 - | 2 6 1 2 3 - | 6 1 2 3 - |
喝光了！　　　　到哪儿找馍馍？

3 3 5 - 3 | 2 3 0 0 | 2 3 2 1 2 3 2 1 | 2 3 2 1 |
找不见　了，　　　找不见了，找不见了，找不见了，

0 2 - 5 | 2 - - - | 1 2 1 - | 6 - - - ‖
馍　　馍　　　找不见　了！

小鸡出壳

343. 1=♭E 2/4

玉 庭 词
李嘉评 曲

中板

3 5　3 5 | 6 6 5 | 5 3 5 6 6 | 5 0 | 3 5　3 5 | 6 6 5 |
奇怪 奇怪 真奇怪，　真呀真奇怪，　　圆 圆 的 蛋壳里，

5 6 1 3 3 | 2 0 | 2 3 2 3 | 5 3 2 | 2 2　3 | 5 0 2 0 |
钻出个小脑 袋。　　可爱可爱 真可爱，小鸡 呀一 出

3 0 3 | 5 5 5 5 | 5 6 2 | 1 - | 1 0 ‖
壳，　就叽叽叽叽 唱起来。　　吧！

小鸭子

潘振声 词曲

344. 1=♭E 2/4

中板

5 5 3 3 | 5 5 3 3 | 2 3 2 | 1· 1 | 6 6 4 4 |
1.我们村里 养了一群 小鸭 子， 我 天天早晨
2.我们村里 养了一群 小鸭 子， 我 放学回来

6 6 4 4 | 3 5 3 | 2 — | 1 1 1 | 1 1 6 1 |
赶着它们 到池 塘 里。 小鸭子 向着我
赶着它们 到棚 里 去。 小鸭子 向着我

4 4 4 5 | 6 — | 7 7 6 | 5 5 4 | 3 2 3 4 |
嘎嘎嘎地 叫， 再见吧， 小鸭 子，我要上学
嘎嘎嘎地 叫， 睡觉吧， 小鸭 子，太阳下山

5 — | 7 7 6 | 5 5 4 | 3 3 2 2 | 1 — ‖
了。 再见吧， 小鸭 子， 我要上学 了。
了。 睡觉吧， 小鸭 子， 太阳下山 了。

喂 鸡

王志安 词
王 健 曲

345. 1=C 2/4

欢快地

(3 3 2 1 | 6 5 6 2 | 1 1 1 1 | 1 0) | 5 5 3 5 |
(领)奶奶 喂了

1 6 3 | 5 5 0 | 1 6 5 0 | 1 6 5 0 | 2 2 2 3 |
两 只 鸡 呀，(合)什么 鸡？ 什么 鸡？(领)大母 鸡和

5 3 2 | 1 1 0 | 3 2 1 0 | 3 2 1 0 | 1 1 1 2 |
大 公 鸡 呀。(合)大母 鸡， 大公 鸡。(领)一只 白天

3 1 7 | 6 6 0 | 1 7 6 0 | 1 7 6 0 | 5 5 5 3 |
忙 下 蛋 呀，(合)哎咳 哟 哎咳 哟 (领)一只 清早

2 1 6 1 | 2 2 0 | 3 3 2 1 | 6 5 6 2 | 1 1 1 1 | 1 0 ‖
喔喔 啼 呀,(合)一只清早 喔喔 啼， 喔喔啼。

牧童之歌

哈萨克族儿歌
石 夫 编曲

346. 1=F 2/4

中板

`6̲ 6̲ 3 | 2̲ 1 2 | 1̲ 2̂ 1̲ 7̇ | 6̲ 5̲̇ 6̇ | 6̇ 6 |`
红太阳， 从天山 慢 慢地 爬 上， 风 吹

`5̲ 3̂ 4 | 3̲ 4̲ 3̲ 2̲ 1 | — | 3̲ 4̲ 5·6̲ | 5̲ 4̲ 3·2̲ |`
绿 草， 草儿把头扬。 骑上骏马 扬起鞭，

`1 2 3·4̲ | 3̲ 2̲ 1̲ 7̂̇ | 6̲̇ 7̲̇ 1̲ 2̲ | 3 3 | 1̲ 1̲ 7̲ 5̲ | 6 — ‖`
赶上牛羊 下河滩， 唱上一首 歌 呀 心花开 放。

十二生肖歌

赵严华 词
唐天尧 曲

347. 1=D 2/4

中板

`(6̲6̲6̲6̲ 6̲5̲ | 3̲5̲ 6 | 5̲3̲ 3̲2̲1̲ | 2 | 0 3̲ | 5̲5̲ 3̲5̲ | 6 0)`

`‖: 6̲5̲ 6 | 3̲5̲ 6 | 1̲ 1̲ | 1̲6̲5̲ | 6 0 | 3·5̲ 6̲6̲ | 6̲5̲ 3 |`
1. 小老鼠 打头来， 牛把蹄儿 抬， 老虎回头 一声吼，
2. 龙和蛇 尾巴甩， 马羊步儿 迈， 小猴机灵 蹦又跳，
3. 狗儿跳 猪儿叫， 老鼠又跟 来， 十二动物 转圈跑，

|1.2. |3.
`5̲3̲ 3̲2̲1̲ | 2 03̲ | 5̲3̲ 3̲2̲1̲ | 2 0 :‖ 2 03̲ | 5̲5̲3̲5̲ | 6 0 ‖`
兔儿跳得 快， 兔儿跳得 快。
鸡唱天下 白， 鸡唱天下 白。
请把顺序 排， 啊请把顺序 排。

我爱雪莲花

348.　1=C 2/4

赵起越 词
黄虎威 曲

活泼、热情地

(5 5 6567 | 1 3 0 | 2 23 2 7 | 1 35 1 0) | 5 1 | 2 2 1 |

1. 我　叫　萨依拉，
2. 弹　起　冬不拉，
3. 我　爱　雪莲花，

7 7 1 2 7 | 1 5 0 | 5 5 6 5 | 1 3 0 | 2 23 2 7 | 1 — :|

生在 天山 下，　从小 爱爬 山 哟，　采来 雪莲 花。
手捧 雪莲 花，　献给 边防 军 哟，　叔叔 请收 下。
雪山 把根 扎，　我学 边防 军 哟，　长大 保国 家。

结束句

5 5 6 5 | 1 3 0 | 5 5 6 | 7 2 | 1 — | 1 0 ||

我学 边防 军 哟，　长大　保 国　家。

大 月 亮

349.　1=F 2/4

湖北来凤土家族儿歌

中板

5 3 5 | 2 23 5 | 5 5 6 5 | 2 23 5 | 5 32 5 32 |

大月亮，　小月 亮，　哥哥早起 学篾匠，　嫂嫂 起来

3 1 2 | 1 1 3 1 | 3 13 2 | 2 21 23 | 5 — |

扎鞋底，　婆婆起来 蒸糯米，　蒸得喷喷 香，

3 5 6 5 | 6 32 5 5 | 6 3 2 | 5 — ||

娃娃儿吃了 有力量(哎)，有　力　量。

数 蛤 蟆

350. 1=F 2/4

四川汉族儿歌

中板

| 5 3 5 3 | 5 1 2 | 5 3 5 3 | 5 1 2 | 5 3 5 3 |
| 一只 蛤蟆 一张 嘴， 两只 眼睛 四条 腿， 乒乓 乒乓

| 1 2 3 2 1 | 6 1 6 1 2 | 1 1 6 5 | 6 1 6 1 2 | 1 1 6 5 |
跳下 水呀，蛤蟆不吃水， （太平 年）， 蛤蟆不吃水， （太平 年），

| 3 5 2 3 5 | 3 1 2 | 3 5 2 3 5 | 3 1 2 ‖
（荷儿梅子 兮） 水上 漂，（花儿梅子 兮）， 水上 漂。

猜 调

351. 1=A 2/4

云南汉族儿歌

轻快、活泼地

| 5 1 | 1 6 5 5 5 6 5 | 5 5 7 7 7 1 2 | 2 5 7 7 1 2 | 4 2 7 7 1 2 2 |
1.小乖　乖(来) 小乖乖， 我们说给你们猜：什么长长上天？哪样长　海中间？
2.小乖　乖(来) 小乖乖， 你们说给我们猜：银河长长上天，莲藕长长海中间，
3.小乖　乖(来) 小乖乖， 我们说给你们猜：什么团团上天？哪样团　海中间？
4.小乖　乖(来) 小乖乖， 你们说给我们猜：月亮团团上天，荷叶团团海中间，

| 2 5 7 7 5 7 1 2 | 4 2 7 7　1 2 | 2 1 | 6 5 — | 5 ‖
什么长长街前卖嘛？哪样长长 妹跟　前喽　　来？
米线长长街前卖嘛，丝线长长 妹跟　前喽　　来。
什么团团街前卖嘛？哪样团团 妹跟　前喽　　来？
粑粑团团街前卖嘛，镜子团团 妹跟　前喽　　来。

红 河 谷

352. 1=G 4/4 加拿大民歌

中板

5 1 | 3 33 3 23 | 2 1· 1 0 5 1 | 3 1 3 5 4 3 | 2 — — 5 4 |
人们 说你就要离开 村庄， 我们 将怀念你的微 笑， 你的

3 3 2 1 2 3 | 5 4· 4 0 6 ♭6 | 5 7 1 2 3 2 | 1 — 1 0 ‖
眼 睛比太 阳更 明亮， 照耀 在我 们 心 上。

凤阳花鼓

353. 1=D 4/4 安徽民歌

中板

(5 32 1 6 1 | 5 32 1 6 1 | 5 1 5 1 | 5 1 5 1 1 6 1 |

1 1 1 6 1 —) | 5 3 2 3 5 — | 3 5 6 1 5 — | 5 5 1 6 5 3 |
　　　　　　　　 左 手 锣， 　　右 手 鼓， 　手拿 着锣鼓

2 5 3 2 1 — | 1 1 6 5 5 3 | 2 2 2 3 5 — | 5 5 1 6 5 3 |
来 唱 歌， 别的 歌儿 我也不会唱， 只会 唱个

2 5 3 2 1 — | 5 5 3 2 1 2 3 5 | 2 1 6 2 1 — | 5 3 2 1 6 1 |
凤 阳 歌。 凤阳歌来 咿 哟 嘿， 得儿 铃咚飘一飘，

5 3 2 1 6 1 | 5 1 5 1 | 5 1 5 1 1 6 1 | 1 1 1 6 1 — ‖
得儿铃咚 飘一飘， 得儿飘 得儿飘， 得儿飘得儿飘飘一飘，得儿飘飘一飘。

牧马之歌

同桌的你

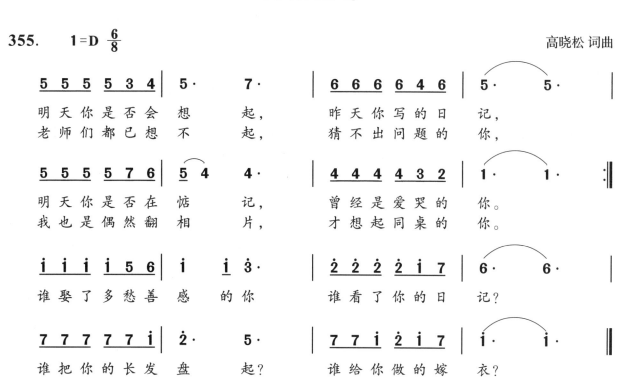

螃蟹歌

356.　1=F 2/4　　　　　　　　　　　　　　　　　四川儿歌

中板

| 5̇·5 6 5̇·5 6 | 5 2 3 5 | 5̇ 6 6 6 5̇ 3 | 2 3 1 2 |

螃呀么螃蟹　哥，　　八呀么八只　　脚，
横着走横着走横上　坡，　直着走直着走直下　河，
夹呀么夹得　紧又　紧，　甩呀么甩不　　脱，

| 5 5 6·5 | 3 5 3 2 3 1 | 6 5 1 6 | 5·6 5 |

两只哟　　大夹夹，　一个　硬壳　壳。
那天从你　门前　过，　夹住了我的　脚。
求求你　　螃蟹哥，　救救我的　脚。

说唱脸谱

357.　1=A 4/4　　　　　　　　　　　　　　　　　阎　肃　词
　　　　　　　　　　　　　　　　　　　　　　　　姚　明　曲

快板

(6̣· 6̣ | 3·5 5 5 3 6 5 1̇ | 3 2 1 2 1 6̣ 5 5 5 | 3 6 5 1̇ 3 2 1 2 1 |

6̣) 2̇ 1̇ 2̇ 3̇ 2̇ 3̇ | 0 3 2̇ 3̇ 1̇ 2̇ | 0 2̇ 1̇ 2̇ 3̇ 2̇ 3̇ 5̇ | 2̇ 1̇ 6̇ 1̇ 0 0 |

1.蓝脸的窦尔　敦　　盗御马，　红脸的关公　战长沙。
2.紫色的天王　　　托宝塔，　绿色的魔鬼　斗夜叉。
3.一幅幅鲜明的　　鸳鸯瓦，　一群群生动的　活菩萨。

0 1 5 6 1̇ 1̇ | 0 2̇ 1̇ 2̇ 3̇ $\overset{3}{2̇}$ | 0 7 6 7 2̇ — | 2̇ 0 3 2 3 |

黄脸的典　韦、　白脸的曹　操、　黑脸的张　　飞　叫
金色的猴　王、　银色的妖　怪、　灰色的精　　灵　笑
一笔笔勾　描、　一点点夸　大、　一张张脸　　谱　美

4 0 4 — | 4 — 4·5 | 3 — — — | 3 5 2·3 2 1̇ |

喳　　喳！
哈　　哈！
佳　　佳！

1̇ 6̣ 0 1̇ 1̇ 2̇·6̣ | 1̇ $\overset{2}{1̇}$ — — ‖

苏三起解

（刘华强根据张君秋演唱录音记谱整理）

358. 1=C $\frac{1}{4}$

（西皮流水）

[乐谱]

苏 三 离 了 洪 桐 县， 将 身

来 在 大 街 前，未 曾 开 言 我 心 好 惨，过

往 的 君 子 听 我 言：哪 一 位 去 往 南 京 转，与

我 那 三 郎 把 信 传， 言 说 苏 三 把 命 断，来 生 变 犬

马 我 当 报 还！

[注] ① 苏三——人名；起解——押解。

② 西皮流水——京剧声腔板式。其特征是：$\frac{1}{4}$ 拍子，有板无眼，中快速。唱腔刚劲有力，节奏紧凑，适合表现欢乐、坚定、愤懑的情绪。

③ 原调为E调。

小铃铛

佚 名 词
汪爱丽 曲

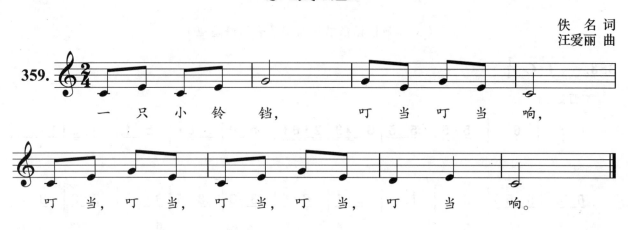

小喜鹊

德国儿歌

布 谷

德国民歌
张文纲 译配

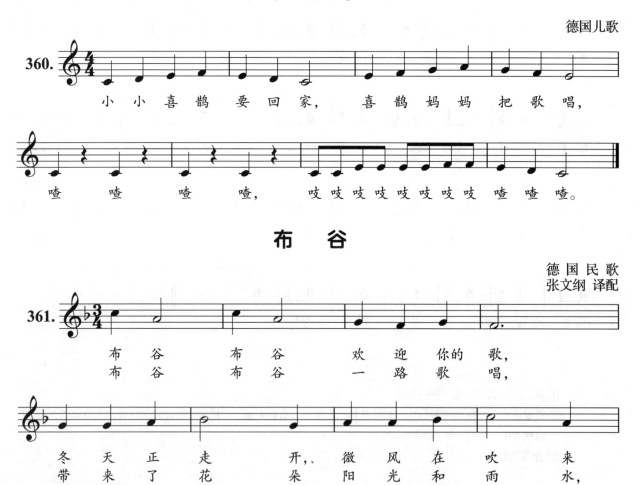

丢手绢

鲍 侃 词
关鹤岩 曲

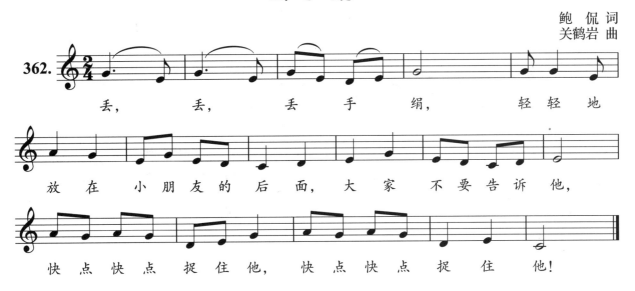

进 餐

刘爱芹 词
杨 东 曲

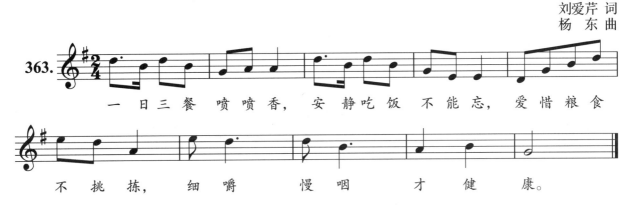

这是什么

儿 音 词
乐德成 曲

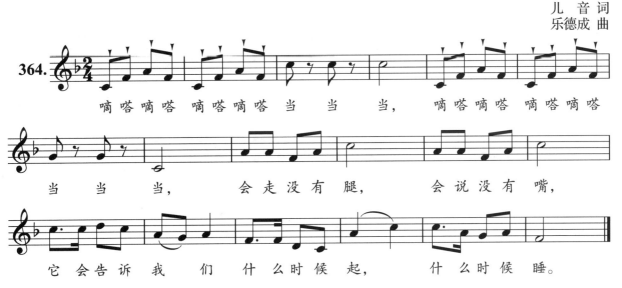

春 天

佚名 词曲

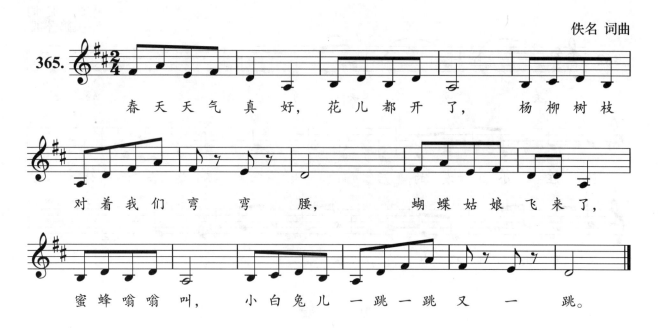

小 铃 铛

郑春华 词
晓 洪 曲

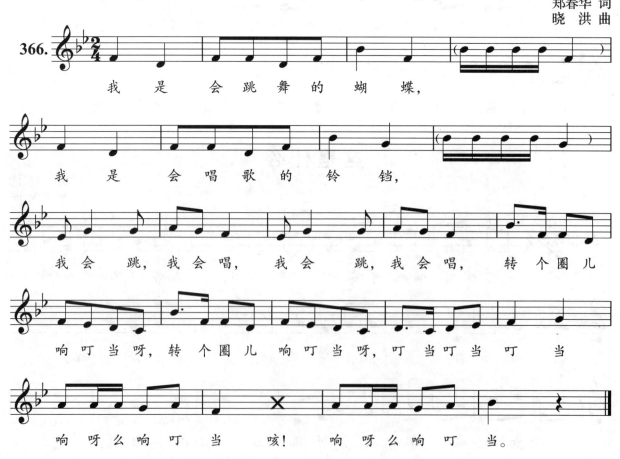

一朵白云

李嘉评 词
陈镒康 曲

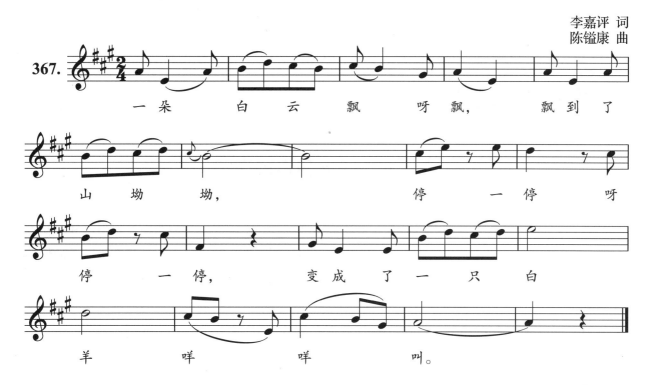

小宝宝睡着了

俞梅丽 词
杨蔓莉 曲

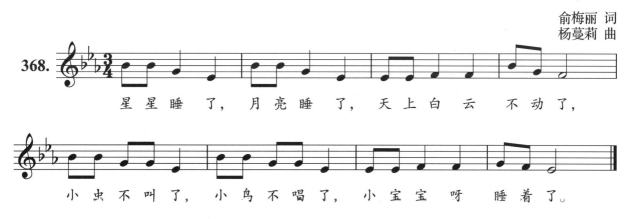

第三部分 和声基础篇

第十八章
和声基础

第一节 四部和声记谱法

和声是多声部音乐的音高组织形态,是音乐的基本表现手段之一。在调性音乐中,和声具有结构功能和色彩功能两种基本属性。结构功能指各种和弦所具有的稳定性、和弦之间运动的倾向性及逻辑关系等。色彩功能指各种和弦结构、和声位置、织体写法与和声进行所产生的音响效果。

根据人声的四种声乐类型,四部和声是在各自的声部中,按照和声进行的规则,使相互独立的各个声部进行有组织的结合。

一、各声部名称及相应音域

四部和声是以大谱表方式记谱,由高到低分别为:女高音声部、女中音声部、男高音声部和男低音声部。女高音、女中音、男高音声部合称为上三声部。女高音、男低音合称为外声部,女中音、男高音合称为内声部。女高音声部也称为旋律声部。

例 18-1

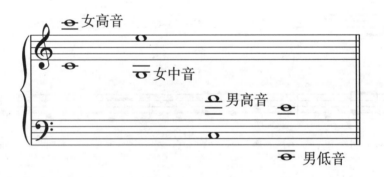

二、和弦重复音

重复音是和弦中的某个音出现在两个声部中,一般情况下重复根音(在学习和声写作的初期,必须重复根音。)

三、四部和声的基本记谱方法

1.女高音、女中音声部记在高音谱表上,男高音、男低音声部记在低音谱表上。各个声部不能超越音域。

2. 外声部的音符符干向外，内声部的音符符干向内。

例 18-2

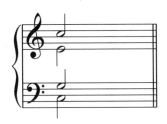

3. 禁止声部交叉。男高音声部高于女中音声部、男低音声部高于男高音声部、女高音声部低于女中音声部，女中音声部高于女高音声部，无论是密集排列还是开放排列，都要禁止出现声部交叉。

例 18-3

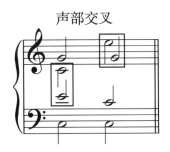

四、旋律位置

当和弦的某个音在女高音声部时，称为和弦的旋律位置。和弦有三种旋律位置：根音、三音、五音位置。

例 18-4

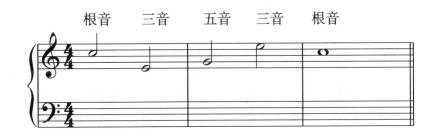

五、排列法

密集排列法：上三声部中相邻两声部之间为三度或四度的音程关系。

开放排列法：上三声部中相邻两声部之间为五度或六度的音程关系。

无论哪一种排列法，男高音声部与男低音声部之间的距离限制比较宽松，可以从一度直到两个八度。而在上三声部中，相邻两声部之间的距离都不能超过八度。

由于两种排列法各有三种旋律位置，因此，三和弦在重复根音的情况下，可以叠置变化为六种样式。

例 18-5

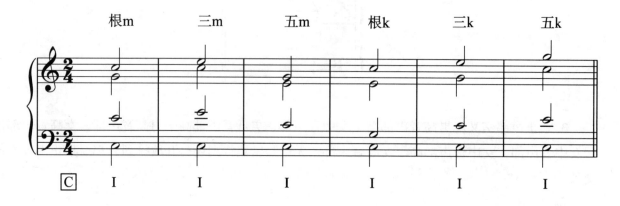

[注] 根m = 根音为旋律位置，密集排列法；五k = 五音为旋律位置，开放排列法。

按两种排列法及各自的三种旋律位置，排列以下调式的 I、IV、V 和弦：C大调、a和声小调，G大调、e和声小调，F大调、d和声小调。

第二节　原位正三和弦的运用

一、原位三和弦的连接

多声部音乐作品是由多个和弦有机结合而成，正确地连接和弦，是学习基础和声的关键。

（1）四、五度关系的和弦连接。既可以用和声连接法，又可以用旋律连接法。

和声连接法的步骤是：低音四、五度进行均可，上方三声部中的共同音声部保持，其余两个声部级进进行。

旋律连接法的步骤是：低音只作四度进行，上方三声部与低音声部呈反方向平稳进行。

例 18-6

和声连接法

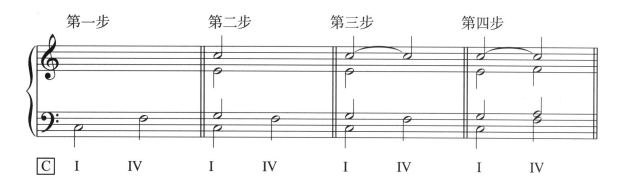

旋律连接法

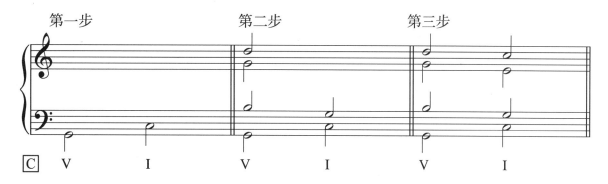

（2）二度关系的和弦连接。由于无共同音，只能用旋律连接法。

例 18-7

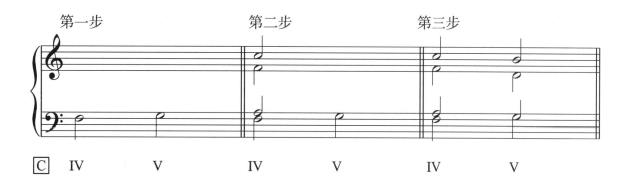

二、用正三和弦为旋律配和声

1. 正三和弦

正三和弦指大小调式中Ⅰ、Ⅳ、Ⅴ级三个和弦。Ⅰ级三和弦称为主和弦，是调式中各级和弦的中心，具有稳定的功能；Ⅳ级三和弦称为下属和弦，位于主和弦下方纯五度，从下属方向支持主和弦，具有不稳定的功能。Ⅴ级三和弦称为属和弦，与主和弦的关系最近，对主和弦的和声倾

向性最强烈，支持最大，具有更不稳定的功能。

主和弦、下属和弦、属和弦集中反映了调式的音响特征。即传统的和声从稳定的主功能进行至不稳定功能，再至更不稳定的功能，最终回归稳定的功能，从而形成 T—S—D—T 的和声进行基本逻辑。

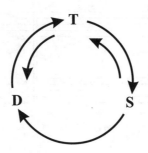

三种功能中，T—S、T—D 之间可以顺行和逆行，D—S 之间禁止逆行。依据这一逻辑，正三和弦可以构成三个基本的和声进行：

(1) 正格进行 T—D—T；

(2) 变格进行 T—S—T；

(3) 复式进行 T—S—D—T。

2. 用原位正三和弦为旋律配和声

(1) 分析旋律的调性、句法结构。

(2) 选配和弦，写标记。

　　① 乐曲开始、中间、结束的和弦选配；

　　② 隔小节换和弦；

　　③ V 后不接 IV。

(3) 写低音。

(4) 填写内声部。（平稳进行）

例 18-8

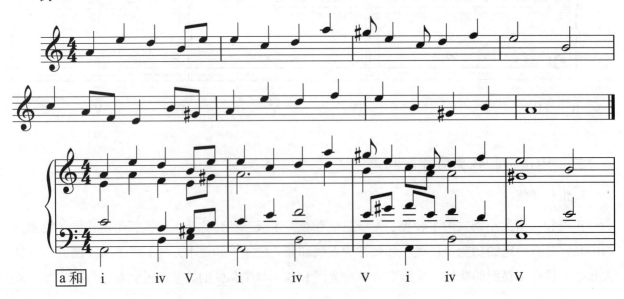

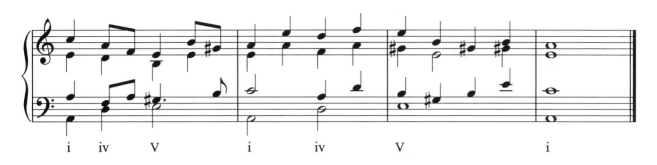

3. 用原位正三和弦为低音配和声

(1) 分析旋律的调性、句法结构。

(2) 选配和弦，写标记。

 ① 写旋律；

 ② 在和弦音内部运行旋律；

 ③ 换和弦时旋律要平稳进行，Ⅳ-Ⅴ只能是二度或三度下行；

 ④ 旋律线条要成曲线；

 ⑤ 旋律的节奏要有紧有松，在统一中求变化。

(3) 写低音。

(4) 填写内声部（平稳进行）。

例 18-9

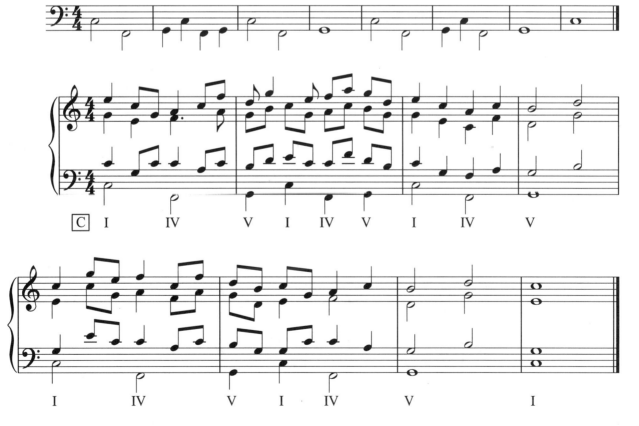

4. 规避增音程进行

在和声进行中，要规避某个声部出现横向的增音程进行。除同一和弦的内部转换外，带有升号的变化音常下行引入。如和声小调的导音：

例 18-10

5. 四部和声的写作要求

四部和声按四部合唱的织体写作，四个声部具有整体性、独立性和旋律性。四个声部中，最重要的是两个外声部，对旋律性的要求较高。两个内声部是填充，对旋律性的要求不高，原则上作平稳进行。

6. 高音声部与低音声部的写法

① 高、低音声部呈反向进行的音响效果最好。
② 高、低音声部呈平行进行时，需防止出现平行八度和平行五度。
③ 为增强旋律性，有意"制作"必要的跳进。
④ 运用某些"公式化"进行，比如四六和弦等，以增强旋律性。

三、旋律中跳进的处理

声部进行指和声中各声部的横向运动形态。声部进行有两种基本形式：平稳进行（一度至三度）与跳进（四度以上）。旋律中的跳进须谨慎，并用相应的方法处理。

1. 用同和弦换位处理跳进

用同和弦换位的方式不仅能够解决因跳进出现的问题，而且能在不更换和弦的情况下产生和声运动。

例 18-11

2. 三音跳进

在连接四、五度关系的两个和弦时，前和弦的三音跳进到后和弦的三音，用和声连接法处理。

例 18-12

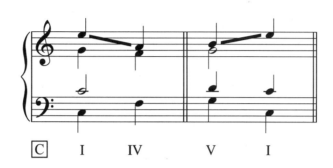

为下列旋律和低音配和声。

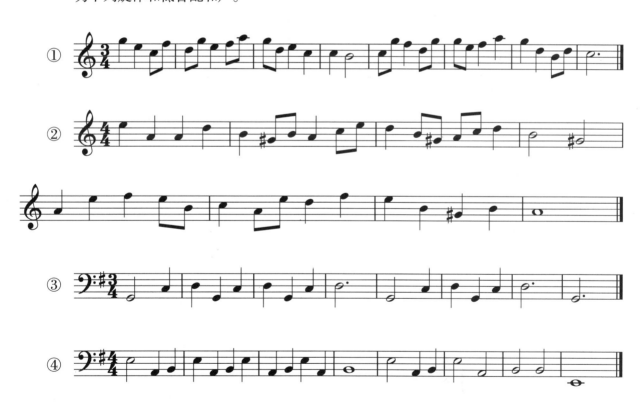

第三节 转位正三和弦的运用

三和弦有两个转位,以三音作低音是第一转位,又称为六和弦,用数字"6"标记。以五音作低音是第二转位,又称为四六和弦,用数字"6_4"做标记。

一、正三和弦的第一转位

1. 排列

第一转位后的三和弦可以重复根音,也可以重复五音,但不能重复三音。

例 18-13

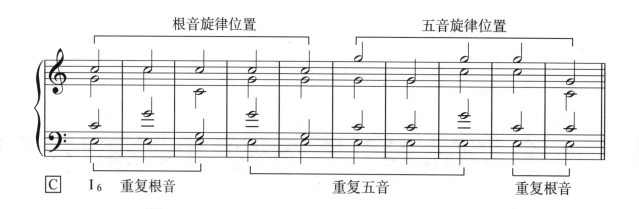

2. 跳进的处理

三和弦第一转位的加入,使处理跳进的方式更加丰富。

(1)根音跳进

在连接四、五度关系的两个和弦时,前和弦的根音跳进到后和弦的根音,两个和弦一个为原位,一个为第一转位,后和弦须重复根音。

例 18-14

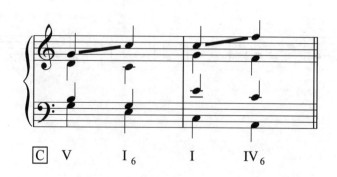

(2) 五音跳进

在连接四、五度关系的两个和弦时，前和弦的五音跳进到后和弦的五音，两个和弦一个是原位，一个是第一转位，后和弦须重复五音。

例 18-15

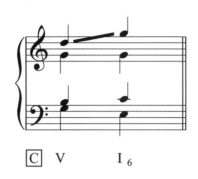

(3) 根音、五音双跳进

在连接四、五度关系的两个和弦时，前和弦的根音跳进到后和弦的根音，前和弦的五音同时跳进到后和弦的五音，前后两个和弦一个是原位，一个是第一转位，后和弦须重复根音。

例 18-16

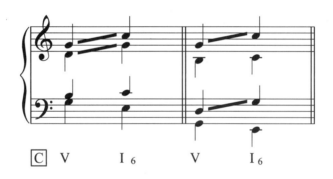

二、终止四六和弦

1. 终止式

终止式是结束乐句或乐段的和声进行方式。根据和弦的基本功能属性，分为稳定终止与不稳定终止；根据结束的完满程度，分为完全终止与不完全终止。

2. 终止四六和弦（K_4^6）

K_4^6 和弦看似重复五音的主和弦的第二转位，其功能属性实为属功能，是属和弦的装饰和弦。K_4^6 与 V 的结合，使它们成为一个协和的整体。

3. 终止四六和弦的用法

(1) 在 I 或 IV 后面，在 V 前面连接时，用和声连接法；

(2) K_4^6 可在上、下句末的 V 之前各用一次，其他地方的 V 之前不用；

(3) 任何情况下，K_4^6 应处在强拍或次强拍位置，要比紧接其后的 V 的节拍位置强，时值应比 V 长，至少两者时值相等。

例 18-17

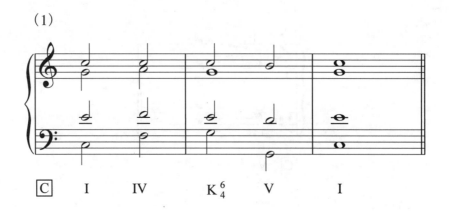

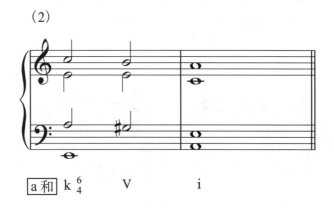

习题十二

为下列旋律和低音配和声。

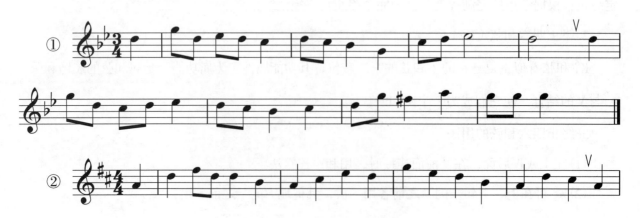

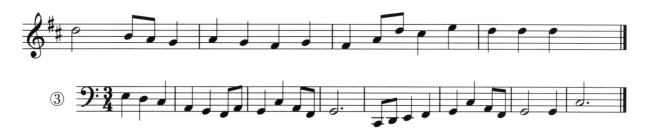

第四节 属七和弦

一、属七和弦的构成与形式

属七和弦是在调式的属音上,按三度叠置构成的七和弦。当根音位于低音声部时为原位形式,读作属七和弦,用 V_7 标记。

在和声中,属七和弦的四个音同时出现为完整形式;不完整形式的属七和弦常常省去五音,重复根音。原位属七和弦可以用以上两种形式出现在和声中。转位后的属七和弦只用完整形式。

例 18-18

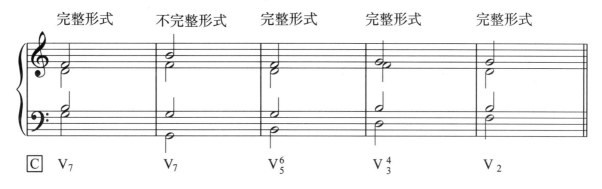

二、原位属七和弦

1. 属七和弦七音的引入(不协和因素的引入)

(1) 延留法

(2) 级进法

例 10-19

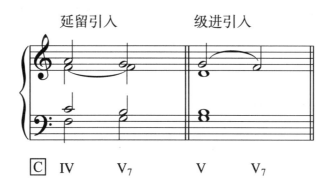

2. 属七和弦的解决（不协和因素的处理）

(1) 优先处理三音与七音（三音上行、七音下行解决）；

(2) 完整的属七和弦解决到不完整的主和弦（省略五音，重复根音）；

(3) 不完整的属七和弦解决到完整的主和弦。

例 18-20

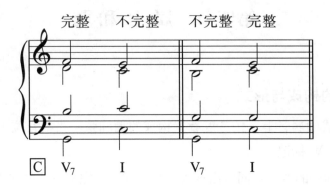

3. 属七和弦的应用

在和声练习中，原位属七和弦的应用位置除半终止外，其他可用属三和弦的地方，都可应用属七和弦。

三、转位属七和弦

1. 转位属七和弦七音的引入（不协和因素的引入）

(1) 延留法

(2) 级进法

例 18-21

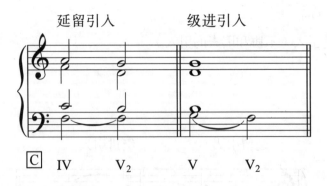

2. 转位属七和弦的解决（不协和因素的处理）

(1) 优先处理三音与七音（三音上行、七音下行解决）；

(2) V_5^6 解决到原位的主和弦；

(3) V_3^4 解决到原位的主和弦；

(4) V_2 解决到第一转位的主和弦。

例 18-22

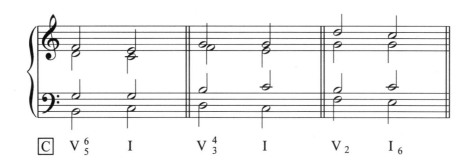

四、属三和弦、属七和弦及转位的应用

(1) 终止式中只能使用原位属三和弦和属七和弦，不能使用转位属三和弦和属七和弦。

(2) 属三和弦和属七和弦及其转位可以连用，但是属三和弦要在属七和弦及转位之前应用。

为下列旋律和低音配和声。

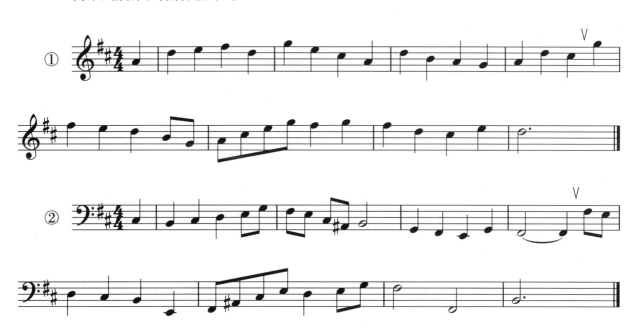

第五节 副三和弦

大、小调自然音体系的和声,除了在调式的Ⅰ、Ⅳ、Ⅴ三个正音级上构成的正三和弦外,在Ⅱ、Ⅲ、Ⅵ、Ⅶ四个副音级上构成的三和弦称为副三和弦。

例 18-23

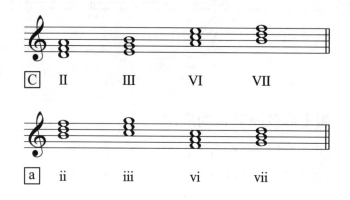

一、特点及功能

(1) 副三和弦的结构,相对于正三和弦具有多样性的特点,起到和声色彩上的对比和调剂作用。每个正三和弦的上方三度和下方三度都有一个副三和弦,它们与正三和弦之间存在两个共同音,因此具有近似正三和弦的功能。

(2) 大、小调功能体系的和声是由主、下属、属三种功能组成,Ⅱ、Ⅲ、Ⅵ、Ⅶ级四个副三和弦分属于这三种功能组,它们与功能替代和弦之间共同音的多少,是归属哪种功能组的重要依据。

Ⅱ级和Ⅳ级有两个共同音,属于下属功能组;

Ⅶ级和Ⅴ级有两个共同音,属于属功能组;

Ⅲ级与Ⅰ级、Ⅴ级各有两个共同音,具有主、属两种功能性,其中存在导音的,属功能占有优势;

Ⅵ级与Ⅰ级、Ⅳ级各有两个共同音,具有主、下属两种功能性,其中存在中音的,主功能占有优势。

(3) 副三和弦充实了每个功能组,改变了原来只用正三和弦写作和声的简单法则。副三和弦丰富了和弦的根音关系,在低音声部可以形成平稳流畅的旋律线,加强了低音声部的流动感。

二、副三和弦的基本用法

(1) 替代功能:副三和弦可以在某个特殊位置替代"本该"出现的正三和弦,形成和声色彩上的对比。

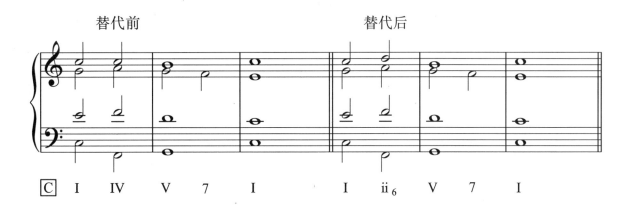

例 18-24

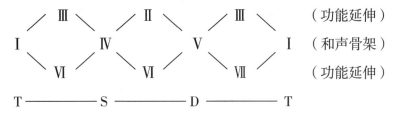

(2) 延伸功能：在正三和弦之后使用同功能组的副三和弦，可以使功能得到延伸。

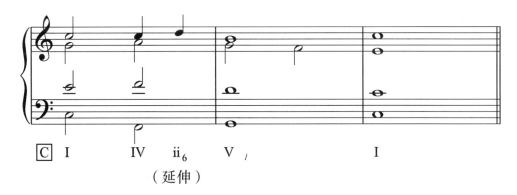

例 18-25

三、Ⅵ级三和弦的特殊用法

Ⅵ级三和弦常作为主功能和弦放在属和弦的后面，代替原来 V—I 的进行。终止中的 V 或 V_7—I，具有强烈的终止感，表示音乐的结束。终止中的 V 或 V_7—Ⅵ，不具有明显的终止感，音乐还有继续发展的需求，形成阻碍终止。在结构内部构成 V—Ⅵ 的进行称为阻碍进行；在终止式中构成 V—Ⅵ 的进行称为阻碍终止。V_7 一般用完整的原位形式，为避免出现平行五度，Ⅵ常常重复三音。

例 18-26

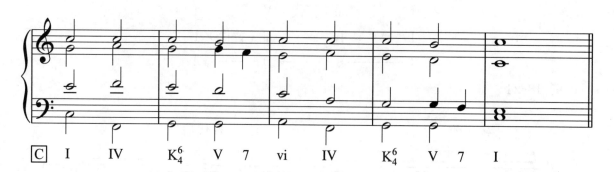

习题十四

为下列旋律和低音配和声。

参考文献

[1]晏成佺,童忠良.基本乐理教程[M].北京:人民音乐出版社,2006.

[2]谭惠玲.基础乐理问题解答[M].上海:上海教育出版社,1987.

[3]迈克尔·肯尼迪,布尔恩,唐其竞,等.牛津简明音乐词典[M].4版.北京:人民音乐出版社,2002.

[4]刘永平.调性视唱教程[M].武汉:长江文艺出版社,2004.

[5]曾婉,爱群,锦华.中国民间儿童歌曲集[M].北京:人民音乐出版社,1991.

[6]上海音乐学院附中视唱练耳教研组.旋律听写教材[M].上海:上海音乐出版社,1999.

[7]宋大能.民间歌曲概论[M].北京:人民音乐出版社,1979.

[8]刘书环.500年的歌:王洛宾经典歌曲与创作[M].乌鲁木齐:新疆美术摄影出版社,2000.

[9]唐永荣.红色历程的音乐记忆——湘鄂西洪湖苏区红色歌曲歌谣与研究[M].武汉:长江文艺出版社,2011.

[10]朱爱国.和声学简明教程[M].武汉:长江文艺出版社,2003.

[11]伊·杜波夫斯基,斯·叶甫谢耶夫,伊·斯波索宾,等.和声学教程(上下册修订重译本)[M].北京:人民音乐出版社,1991.